인형의 시간들

인형의 시간들

인간과 인형, 그 오랜 교감의 순간

• 김진경 지음 •

바다출판사

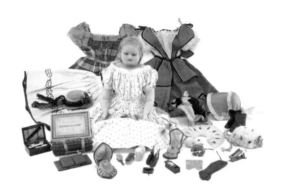

Contents

인류의 오랜 친구, 인형

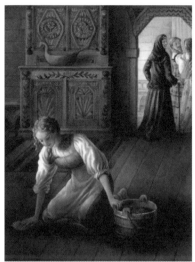

집안일을 하는 바실리사(위)
인형에게 하소연하는 바실리사(아래)

러시아판 신데렐라인《미녀 바실리사》에서 주인공 바실리사는 여덟 살의 어린 나이에 엄마를 여읜다. 새엄마와 언니들은 바실리사의 미모를 시기하며 구박한다. 하루 종일 집안일을 시키며 부려먹는 것도 모자라 해가 저물면 밤을 새워도 해내지 못할 일들을 또 시킨다. 날마다 날마다…….

그런 바실리사에게도 한 줄기 위안이 있었다. 바로 엄마가 남겨준 인형이다. 고된 일과 구박에 시달리던 바실리사는 밤만 되면 인형에게 하소연한다. "새엄마와 언니가 오늘 밤에도 많은 일거리를 주셨어. 저걸 내가 다 할 수 있을까?" 그러면 인형은 조용히 바실리사에게 속삭인다.

"바실리사, 너무 걱정하지 마. 일단 좀 쉬어."

지쳐 잠든 바실리사가 아침에 일어날 때면 어느새 바실리사가 해야 했던 일들이 감쪽같이 해결되어 있다. 바실리사의 인형이 한 일이다.《미녀 바실리사》속 인형은 인간이 인형에게 갖는 많은 기대를 채워준다. 인형은 밤마다 우리를 다독이며 이야기를 들어주는 친구이다. 인간에게는 불가능한 일을 '감쪽같이' 해내는 해결사이자 마법사다. 바실리사에게 인형은 엄마가 남긴 선물, 곧 엄마의 분신이었다.

남미 과테말라에는 걱정 인형worry doll이 있다. '인형'이라고 하기에는 '민망'할 만큼 작은 2~3cm 남짓의 크기. 작은 나뭇가지에 실, 혹은 천으로 둘둘 만 모양이 전부다. 하지만 아메리카 원주민 특유의 애니미즘적 사고가 들어 있다. 과테말라 원주민들은 아이에게 말

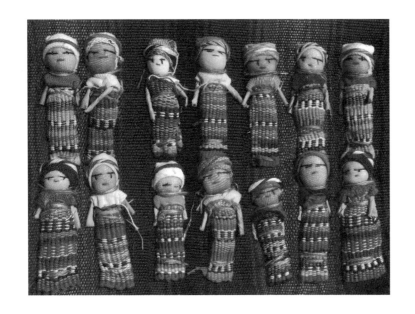

과테말라의 걱정 인형

해 왔다.

　"걱정이 있으면 이 인형에다 말하렴. 그러면 인형이 네 걱정을 가지고 사라질 거야."

　과테말라 원주민들의 이 믿음은 인형 하나로 아이들을 안심시키는 마법을 부린다. 매일 밤 아이들은 작은 의식을 치르듯 자신의 걱정을 이 인형에게 털어놓고 베개 밑에 넣어둔 채 잔다. 단순한 그 행위만으로 걱정은 이미 사라지고 없다.

　인형人形은 '사람'의 모습을 하고 있는 작은 형상을 일컫는다. 한국에선 일부 동물 형상도 '인형'이라고 부른다. 인류에게 인형은

친근하고 특별하다. 인형은 함께 놀이를 하는 친구다. 든든한 수호신일 때도 있다. 사람들의 이야기를 대신해서 들려주는 광대 역할을 하기도 하고, 소원을 들어주기도 한다. 어둡고 고독한 밤, 인형은 곁을 데운다. 좋아하는 인형을 끌어안고 자면 안심이 된다. 바실리사에게 인형이 그랬듯 사무치게 그리운 이를 대신해 주기도 한다. 인형은 외로움이 숙명인 인간에겐 더없이 고마운 존재다.

인형의 역사는 생각보다 오래됐다. 인류가 생활을 시작한 이래 인형이 있어 왔다고 해도 과언이 아니다. 돌, 흙, 나무, 구슬, 종이, 도자기, 가죽, 옥수수 껍질, 말린 과일 껍질, 헝겊 등 주변에 있는 재료라면 무엇이든 인형으로 만들었다. 인형을 만든 소재들을 살펴보면 '이렇게까지 인형을 만들었어야 했나' 싶을 정도로. 인형을 향한 인류의 오랜 갈구에서는 어떤 절박감마저 느껴진다. 소꿉놀이 기구나 장난감과는 분명히 다른 무언가가 '인형'에게는 있다. 바로 우리, '사람'의 모습을 하고 있어서가 아닐까.

최초의 인형은 구석기 시대인 B.C. 25000년께 만든 것으로 추정되는 빌렌도르프의 비너스Venus of Willendorf를 꼽는다. 이 비너스 상은 돌로 만들어졌다. 높이 11cm가 안 되는 조그마한 여성의 모습이다. 누드 상으로 가슴과 배, 엉덩이가 유난히 강조된 풍만한 형태다. 인간이 자연을 두려워하고 어려워할 때였다. 그날그날의 양식을 해결해야 했던 인류는 동굴에 동물 벽화를 그리면서 '사냥을 잘할 수 있기'를 기원했다. 빌렌도르프의 비너스 역시 장차 사냥꾼이 될 아이를

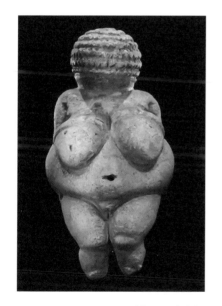

빌렌도르프의 비너스

9

많이 낳아 굶지 않도록 해달라는 기원을 담고 있다.

고대 이집트와 그리스·로마 시대까지 인형은 주술적인 용도로 많이 쓰인다. 죽은 사람의 묘지에 함께 묻어 저승 가는 길의 동반자, 혹은 하인으로 삼았다. 신전에 인형을 제물로 바치기도 했다. 그리스·로마 시대에 이르러 의례용으로만 쓰이던 인형은 점차 인류의 '살아 있는' 친구가 되어간다. 이때 어른들은 어린이들에게 인형을 장난감으로 주었다. 어린이들은 이 인형을 통해 역할놀이를 했다. 아이들에게 인형은 더없이 좋은 동반자였다. 자신은 비록 어려서 어른들의 통제를 받지만, 인형은 자기 마음대로 할 수 있었다. 자신의 상상에 따라 어디로든 가고 무엇이든 해낼 수 있었다. 인형에 투영된 상상은 아이들에게 행복한 시간을 선사했다. 아이들과 인형은 떼어놓을 수 없을 만큼 가까워졌다.

고대 인도와 중국에서는 그림자 인형이 발달했다. 얇은 동물 가죽을 채색한 뒤, 투명한 무대 뒤편에서 빛을 받아 환상적인 움직임을 연출했다. 이 그림자 인형은 중동을 비롯해 서구 유럽에까지 전파되면서 또 다른 형태의 인형들을 낳았다.

르네상스를 지나면서 인형은 본격적으로 인류의 생활 속에 들어온다. 귀하고 예쁜 인형을 수집하는 일이 유럽 귀족들의 호사스러운 취미가 되었다. 인형은 점차 아름답고 고급스러운 소재로 만들어진다. 도자기 소재의 양 볼에 발그스레 홍조를 띤 인형으로 조형미를 살렸다. 당시 귀족들 옷차림을 한 인형에 대한 관심은 인형의 집

스위스 복합재료 인형 © V&A Museum

인형들을 앉혀 놓고
차를 마시는 소녀를 묘사한 그림

을 만드는 데까지 이른다. '실제보다 더 실제 같은' 인형을 향한 집착
이 이어진다.

　18~19세기에 이르러 인형은 유럽에서 대중화된다. 도자기로 만
들어지던 인형은 새롭고 경제적인 플라스틱 재질로 바뀌어 대량생산
된다. 20세기에는 대중적인 인형 브랜드들이 생겨나 세계 시장을 점
유한다. 어느새 인형은 사람들로부터 많은 역할을 부여받는 존재가
되었다. 무엇보다 인간의 바로 옆이라는 위치 때문에 인형은 친구이
자 아이일 수 있었다. 아이에게도 '아이' 같은 존재가 바로 인형이다.
인형은 늘 곁에 있기에 '돌봄'을 받는 존재지만 거꾸로 사람의 말을
들어주고 사람을 '돌봐' 주기도 한다. 인간이라는 존재의 유한성 때
문에 불가능한 일도 인형에게는 가능하게 여겨진다. 인형은 그렇게
충직하고 든든하면서 신비로운 존재로 인간의 옆에 있다.

　그 오랜 시간 인형은 어떻게 만들어지고 변해 왔을까.

I

인형의 시작을 찾아서

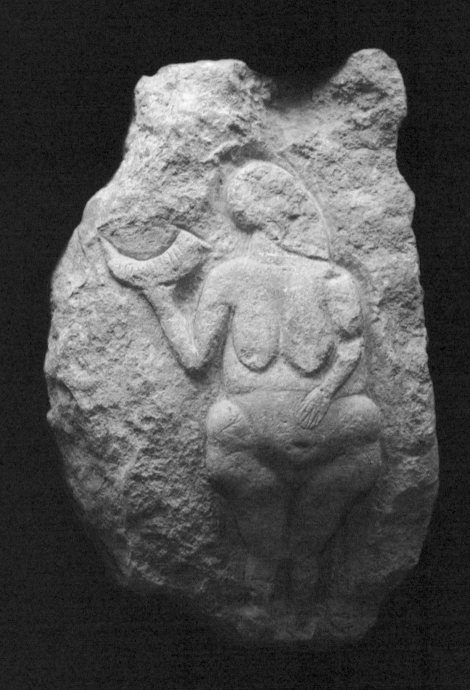

로셀의 비너스

01

최고의 인형 이상의 경이

비너스

인형의 시작에 대해서는 조금씩 다른 견해가 있다. 고대 이집트 무덤에서 발견된 노 모양의 인형paddle doll이 인형의 시작이라고도 하고 우샤브티ushabti가 최초라는 주장도 있다.

하지만 이보다 훨씬 앞선 후기 구석기 시대 빌렌도르프의 비너스Venus of Willendorf를 '최초의 인형'으로 꼽기도 한다. 사람 모양의 형상을 일컫다 보니 '인형'의 정의 혹은 기준을 명확하게 나누기 어려운 데서 비롯된 차이다.

B.C. 40000년에서 신석기가 시작되기 직전인 B.C. 10000년까지의 시기에 유럽의 여러 지역(프랑스에서 시베리아), 일부 아시아 지역에 이르기까지 표현방식과 크기가 놀랍도록 비슷한 10cm 내외의, 혹은 더 작은 비너스 상들이 200개 이상 발견됐다. (심지어 수십만 년 전인 전기 구석기 시대에도 비너스 상이 발견된다. 다만 전기 구석기 시대의 비너스 상은 정교한 인체의 형태를 갖추진 못했다.) 과장된 커다란 가슴과 풍만한 배와 엉덩이, 위와 아래로 갈수록 가늘어지는 타원형을 하고 있다. 가슴과 배, 엉덩이는 한껏 섬세하게 공들여 표현된 반면, 얼굴이나 팔, 다리는 거의 없다. 임산부로 보일 만큼 대부분의 인형은 배가 나와 있다. 수만 년이라는 긴 시간, 드넓은 공간에서 어떻게 이런 현상이 가능했을까. 사람들은 왜 이 기간에 집중적으로 비너스 상을 만든 것일까.

구석기 시대 조각상의 이러한 특징을 처음 발견한 시기는 1864년으로, 프랑스 고고학자 폴 위로Paul Hurault가 이러한 조각상들에 '비

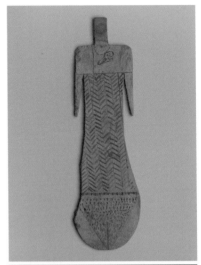
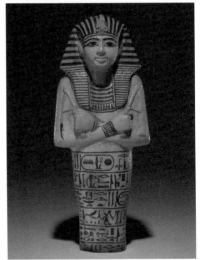

노 인형(위)
우샤브티(아래)

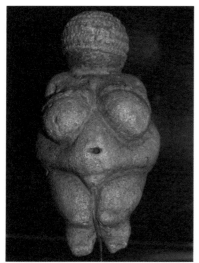

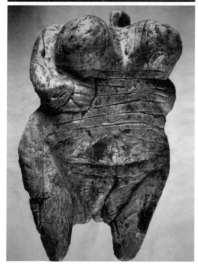

빌렌도르프의 비너스 ⓒ Don Hitchcock(위)
홀레 펠스의 비너스 ⓒ Ramessos(아래)

너스'라는 이름을 붙였다. 폴 위로가 발견한 형상은 매머드 상아로 만들어진 손안에 들어오는 작은 크기였다. 머리도 팔도 발도 없이 몸만 있는 이 형상에서 여성의 음부가 눈에 띄게 강조되어 있었다. 폴 위로는 고전 회화에 등장하는 '정숙한 비너스Venus Pudica'들이 한 손으로 음부를 가린 모습인데 반해, 이 형상은 오히려 음부를 드러냈다고 하여 '야한 비너스Venus Impudique'라고 이름 붙였다. 비너스란 이름에 대해 구석기 시대의 문화적 속성을 고려하지 않은 채 서구 중심적 관점에서 경솔하게 붙여졌다는 비판도 있으나, '비너스'란 이름은 오늘날까지 그대로 쓰이고 있으며 구석기 시대 형상들을 모두 아우르고 있다.

　　비너스 상은 부드러운 종류의 돌이나 동물의 뼈, 코끼리 상아, 흙 등 다양한 재질로 만들어졌다. 가장 오래된 것으로 알려진 비너스 상은 독일 홀레 펠스Hohle Fels의 비너스로 B.C. 38000년~35000년에 매머드 상아로 만들어진 것으로 추정된다. 손안에 쏙 들어오고도 남을 이 비너스의 키는 6cm. 가슴이 상반신의 대부분을 차지할 정도로 강조되어 있고, 하반신에서는 음부가 정교하면서도 도드라지게 강조되어 있다. 조금 과장해서 말하면 가슴과 음부가 거의 전부인 비너스 상이다. 특이하게도 머리 부분은 고리 형태로 되어 있어 벽걸이 또는 펜던트 용이 아닌가 하는 추측을 낳는다.

　　B.C. 28000~25000년께 만들어진 것으로 추정되는 오스트리아 빌렌도르프의 비너스에 이르러 비너스 상은 비로소 보다 완전한 형

태의 인체를 표현했다. 그 예술적 성취도 높았다. 후대 학자들이 붙인 '비너스'란 이름이 빌렌도르프 비너스에 이르러서야 더 어울린다고 할까. 석회석으로 만들어진 11cm 크기의 빌렌도르프 비너스 역시 과장되고 풍만한 가슴과 배를 가지고 있다. 얼굴은 없지만 머리 부분이 조각되어 있고, 발은 없지만 다리의 표현이 꽤 정교하다. 빌렌도르프의 비너스에는 여신의 상징으로 보이는 부분들이 많다. 비너스를 뒤덮은 붉은색 황토가 여성의 월경과 탄생의 신비로운 힘을 상징하는 것으로 널리 쓰여 왔다. 홀레 펠스 비너스에 비해 작아진 빌렌도르프 비너스의 음부는 베시카 피시스Vesica Piscis[1] 모양으로 만들어져서 자궁의 신성함을 강조하고 있다.

　　프랑스 로셀Laussel의 비너스는 B.C. 23000~20000년께 만들어진 것으로 추정되는데, 다른 비너스 상에 비해서는 꽤 큰 43cm의 높이로 벽면에 부조된 형태다. 로셀 비너스 상이 발견된 곳은 석기시대 의식이 치러졌던 곳이기도 하다. 로셀 비너스 상이 특정한 의례에 쓰였다는 사실을 유추하게 한다. 그래서인지 로셀의 비너스 역시 풍요로운 생산을 기원하는 상징들이 많다. 빌렌도르프의 비너스처럼 붉은 황토로 칠해졌고, 다른 비너스 상에 비해 한층 섬세하고 정교한 표현이 나타난다.

1　연결된 두 개의 원이 겹처진 부분을 그린 양 끝이 뾰족한 타원형. '물고기 부레'라는 뜻의 라틴어에서 유래했다. 영혼과 육체를 상징하는 두 개의 원이 합처져 신성함을 강조한다.

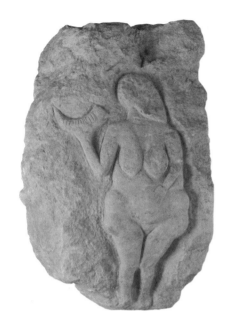

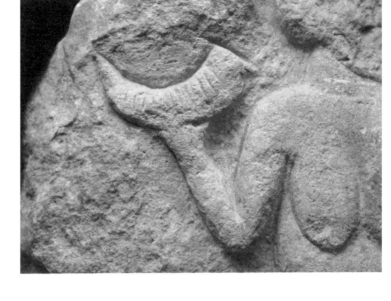

로셀의 비너스
© Musée d'Aquitaine de Bordeaux

　로셀의 비너스는 오른손에 짐승의 뿔을 들고 있고 가슴은 풍만하다. 임신을 암시하는 배 모양이다. 다른 비너스들에 비해 팔이 뚜렷하게 드러난다. 왼손은 배 위에 조심스럽게 얹혀 있다. 역시 표정은 없다. 하지만 고개를 한쪽 옆으로 돌려 뿔을 지그시 바라보는 느낌을 준다. 로셀의 비너스가 들고 있는 뿔에 표시된 13개의 선은 13일의 상현달, 혹은 태음년의 13번째 달을 의미한다고 보기도 하는데, 이 모든 해석은 달과 월경의 신비를 상징하는 것으로 여겨진다. 비너스 전반에 드러나듯 풍요에 대한 기원이 절실히 느껴지는 부분이다.

　B.C. 23000년께 만들어진 것으로 추정되는 프랑스의 레스푸그

Lespugue 비너스는 매머드 상아로 만들어진 15cm 높이의 상. 가슴에 대한 강조가 유난하다. 다른 비너스들이 가슴과 복부, 음부를 함께 강조했다면 레스푸그 비너스는 유난히 큰 가슴을 몸의 중앙에 두고 있다. 양팔이 이 가슴에 얹혀 있다. 언제나 아이들(인류)에게 젖을 내줄 준비가 되어 있다는 느낌을 준다. 역시 표정이 생략되어 있지만, 살짝 아래를 향한 고개는 자신의 젖을 먹는 아이를 사랑스럽게 내려다보는 분위기를 자아낸다.

'최초의 인형은 무엇일까?'라는 탐색에서 시작됐지만, 이 시기에 광범위하게 나타난 비너스 상들에 대해 알아가다 보면 '다산과 풍요의 기원을 상징한다'는 해석 이상의 경이로움과 아름다움, 신비함을 경험하게 된다. 이 비너스 상들은 일부를 제외하고는 손에 쥘 수 있을 정도로 작은 크기다. 구석기 시대의 인류는 이 상들을 이동 중에 휴대했을 것이란 추측을 하게 한다. 정확한 목적을 알 수는 없지만, 당시 인류는 절박하게 이런 비너스 상을 만들어야 했을 이유가 있었을 것이다. 당시의 자연환경에서 그 해답을 유추할 수 있다. 구석기 시대 후기에 최악의 빙하기가 찾아왔다. 300만 년 동안 이어졌던 빙하기 중 가장 추운 시기가 구석기 시대 후기였다. 인류는 이 혹독한 환경에서 살아남아야 했다. 인류를 낳고 먹이는 여성의 몸은 그래서 더 신성하게 여겨졌을 터. 인류의 생존에 대한 절박한 기원은 이렇게 '여신' 숭배로 이어졌다.

인형의 시작에 대한 기준이 엇갈린다 해도 그 시작이 간절한,

레스푸그 비너스

그래서 더욱 엄중한 기원에서 비롯됐다는 추측은 설득력이 있다. 인형과 인간의 관계에서 꽤나 의미심장한 부분이다.

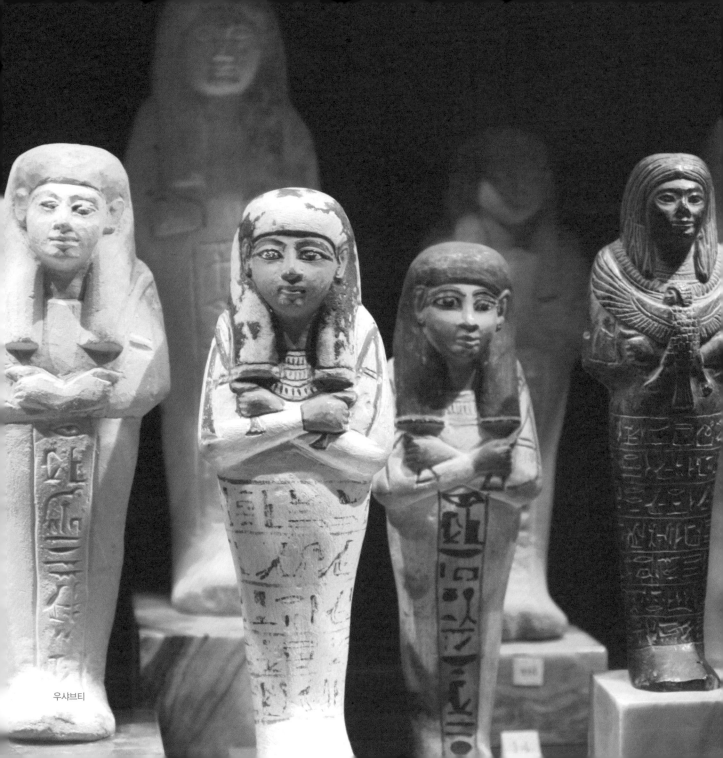

우샤브티

02

죽은 뒤를 대비하다

고대 이집트 시대

구석기와 신석기 시대의 대표적인 인형 형태는 비너스 상이었다. 돌로 만들어졌던 이 비너스 상들은 풍만한 가슴과 과장된 엉덩이가 특징이다. 대부분 아이를 많이 낳고 곡식이 잘 자랄 수 있도록 해달라는 기원을 담은 조형물이었다. 고대 이집트에 들어오면서 인형은 차츰 정교해진다. 지극히 단순했던 인체의 표현에서 더 진화한다. 얼굴에 표정이 조금씩 생기는가 하면 의복에 대한 묘사도 훨씬 구체적이다. 세밀하게 머리카락을 표현한 인형도 보인다.

고대 이집트인들은 사람이 죽으면 또 다른 세계가 기다리고 있다고 믿었다. 사후 세계에 대한 이집트인들의 신념은 인간의 부활에 대한 경건하고도 독특한 가치관을 반영한 것으로 이집트 문화의 전반을 지배한다고 해도 과언이 아니다.

나일강의 풍요로움에 힘입어 탄생한 이집트 문화는 그들만의 신화와 문화를 발전시켰다. 이집트의 천지창조 신화에는 남매이자 부부인 오시리스Osiris 신과 이시스Isis 신이 등장한다. 오시리스 신은 동생이자 악의 상징인 세트Set의 계략으로 관 속에 들어간 채 나일강에 던져져 죽음을 맞는다. 오시리스는 부인 이시스 신과 세트의 부인이자 오시리스의 동생인 네프티스Nephthys의 도움으로 간신히 부활하지만, 이때부터 현세를 떠나 내세를 다스리는 왕이 되었다.

고대 이집트인들의 무덤에서 발견되는 이집트 〈사자死者의 서書〉에서는 사자가 신들의 태양선[2]을 타고 가면서부터 겪게 될 일들을 세밀하게 규정했다. 필요할 때마다 외워야 하는 주문들을 장황하게

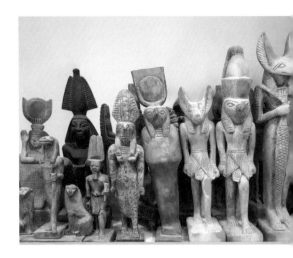

이집트의 다양한 신들

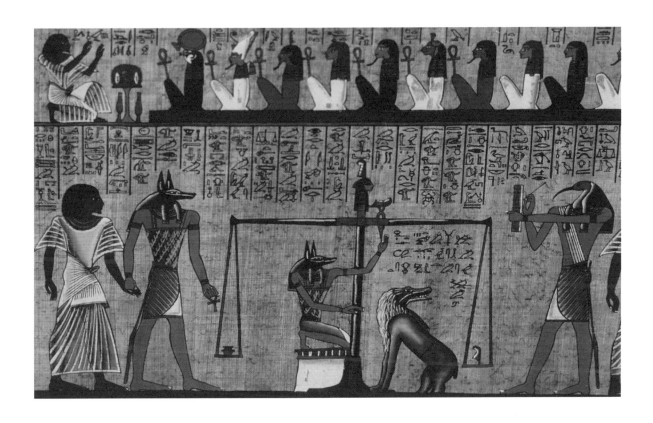

자칼의 머리에 인간의 몸을 가진 이집트 신 아누비스가 죽은 자의 심장과 깃털의 무게를 측정하는 모습(아누비스 옆으로 생전 죄를 지은 자의 심장을 노리는 암무트가 보인다.)

써놓고 있다. 이집트에서 죽은 사람의 영혼은 오시리스Osiris와 42명의 신 앞에서 재판을 받는다. 재판관들이 지켜보는 가운데 아누비스Anubis가 죽은 자死者의 심장과 깃털을 저울에 매단다. 심장이 깃털보다 무거울 때, 즉 생전에 죄를 많이 지었다고 판단될 때는 처벌을 받

2 사자의 영혼이 죽음의 강을 건널 때 타는 배.

는다. 반면 심장이 깃털보다 가벼울 때는 '천국행' 판결이 내려진다. 천국에는 죽은 자가 생전에 즐겼던 모든 것들이 있다. 친구와 가족, 심지어 좋아하는 나무와 반려동물들까지 죽은 사람의 영혼을 반긴다고 여겨졌다. 천국에서는 백만 년을 살 수 있지만, 생전에 사악한 말과 행동을 했다면 괴물 암무트Ammut가 사자의 심장을 먹어치우는 벌을 내린다.

인형에도 사후 세계를 중요시하는 이집트인들의 특성이 고스란히 반영된다. 이집트 중왕국 시기이던 B.C. 2040년부터 B.C. 1991년까지 이집트에서는 노 인형paddle doll이 등장했다. 노 인형은 죽은 사람의 무덤에 부장되는 용도로 쓰였고 주로 여자들의 무덤에서 발견되었다. 노 인형은 주로 나무나 점토로 만들어졌다. 편평한 널빤지 형태로 흡사 카누의 노를 닮았다고 해서 붙여진 이름이다.

노 인형은 널빤지가 몸통을 이루며 팔과 다리가 따로 없다. 표현은 정교해지고 현재의 인형 형태에 보다 가까워진다. 얼굴은 작고 목이 길다. 인형의 몸체에는 옷 무늬가 그려져 있다. 노 인형의 옷 무늬는 실제 이 시대 사람들이 어떤 옷을 입었을지 쉽게 떠올릴 수 있을 만큼 구체적이다. 옷에는 주로 기하학적인 무늬가 새겨져 있다. 이 기하학적인 무늬는 당시 이집트 교역국이던 누비아Nubia에서 유행하던 모습 그대로였다. 노 인형의 다리가 없는 이유는 죽은 사람의 무덤에서 도망가지 못하도록 하기 위해서이다. 인형이지만 죽은 자를 지키는 임무를 충실히 하도록 만들어진 형태다.

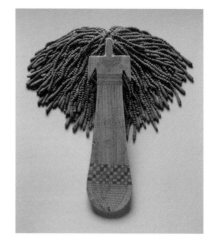

노 인형 ⓒ Metropolitan Museum

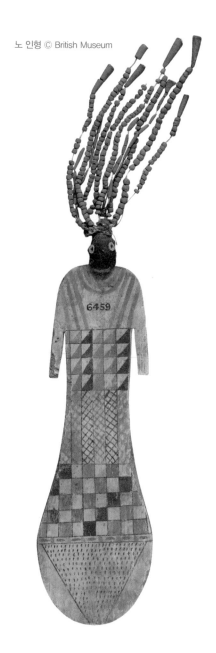
노 인형 © British Museum

눈길을 끄는 것은 머리카락의 표현이다. 노 인형은 전체적으로 옷 무늬와 머리 모양의 표현에 많은 공을 들이고 있다. 현재까지 발굴된 노 인형들은 가운데 구멍을 낸 작은 구슬들을 실에 꿴 채 정교하게 이어 붙여서 사람의 땋은 머리카락 모양을 그대로 흉내 냈다. 노 인형 이전의 인형들이 돌에 머리 모양을 새겨 넣었던 것에 비해 머리카락을 아예 따로 만들어서 입체감과 양감을 살렸다.

노 인형은 어깨나 상체의 다른 부분에 비해 아랫부분이 둥글고 풍만하다. 어깨는 좁고 아래로 갈수록 넓고 동그랗게 표현되는 것이다. 이 둥근 곡선의 아래쪽, 즉 인형의 맨 아랫부분에는 역삼각형의 무늬 속에 여성의 음부가 사실적으로 그려져 있다. 이 삼각형의 바로 윗부분으로 겉옷의 장식과 무늬가 그려진다. 음부를 맨 아래에 그려 넣은 게 눈에 띈다. 눈에 보이는 대로 표현하는 게 아니라 따로 떼어 '설명하는' 이집트 회화 방식을 엿볼 수 있다. 겉옷을 입고 치마를 들어 올린 느낌마저 준다. 이를 두고 고대 아프리카에서 나쁜 기운을 쫓기 위해 여성이 치마를 들어 올리던 풍습을 반영한 것이라는 해석이 있다. 노 인형에서 여성 음부의 강조에 대한 해석이 세부적으로 다를 수 있다. 어느 편이 됐든 다산과 풍요를 기원하던 구석기 시대 어머니 여신을 향한 숭배는 여전히 이어지고 있음을 알 수 있다.

노 인형에는 종종 장신구와 부적이 새겨졌다. 이집트 문화 전반에서 그러하듯 내세에서 신의 보호를 염원한 흔적이다. 이 인형에서 가장 많이 보이는 장신구는 메나트menat다. 작은 구슬들을 알알이

펜 편평한 반원형 목걸이 모양의 장신구 메나트는 행복과 모성, 여성성을 품은 이집트 여신 하토르Hathor의 상징이다. 노 인형처럼 여성에게 쓰일 때는 다산과 건강을 기원한다. 반면 남성에게 쓰일 때는 정력을 상징한다. 노 인형은 발굴 초기 사람의 모양에 가까운 형태 때문에 장난감으로 추정되기도 했다. 하지만 인형에 대한 연구가 거듭되면서 다산과 성적 상징을 발견하게 됐다. 고대 이집트 사람들은 이 노 인형을 여성의 무덤에 부장했다. 내세에 아이를 잘 낳을 수 있도록 기원했던 것이다. 이집트 여신 타와레Tawaret의 모습으로 만들어진 노 인형도 있다. 타와레 여신은 여성과 아이들을 돌보고 임신을 관장한다.

신왕국 B.C. 1570~1069 시대이던 B.C. 1570년께 이집트에서는 우샤브티ushabti, 혹은 샤브티shabti 인형이 등장한다. 고대 이집트 전체를 통틀어 가장 많이 나타날 정도로 대중화된 우샤브티 인형에도 고대 이집트인들의 독특한 세계관이 엿보인다. 우샤브티는 노 인형에 비해 훨씬 구체적인 임무를 띤 인형이다. 고대 이집트인들은 공동체에서의 노동을 중요시했다. 자신과 가족의 생계는 물론이고 공동체를 위한 역할도 해야 했다. '마아트Ma'at'라는 '정의의 여신'은 공동체 전체의 조화를 중요하게 여겼다. 피라미드가 만들어진 데에는 이러한 가치관도 영향을 끼쳤다. 피라미드 축조에 장인과 기술자, 그리고 노동자들의 힘이 모아졌다. 공동체를 위해서라면 기꺼이 노동을 제공했기에 가능한 것이었다. 노동을 제공할 수 없을 때에는 친구나

친척, 혹은 다른 일꾼이 그 일을 대신했다. 우샤브티 인형은 사후 세계에서 바로 그 '일을 대신해 주는 사람'의 기능을 한다. 이집트어로 '우샤브티'는 '대답하는 사람answerer'이란 뜻이다. 우샤브티 인형은 남자 혹은 여자의 모습으로 만들어졌다. 노 인형과 마찬가지로 무덤에서 발견된다. 이집트 신왕조 시절에는 나무와 흙으로, 나중에는 세라믹 재료로 만들어진다.

공동체를 중요시하는 문화의 영향으로 이집트 사람들은 죽은 자를 관장하는 신 오시리스가 사후 세계에서도 사람들에게 '공공의 일'을 지시할 것이라고 생각했다. 오시리스가 특정한 일을 위해 죽은 사람을 부를 때 이 우샤브티 인형이 응답하고 일을 하리라고 믿었다. 고대 이집트에서 사후 세계에 대한 묘사, 그리고 사후 세계로 가는 길에 대한 안내는 세밀하다. 이집트 〈사자의 서〉에서 사자의 사후 세계에 대한 안내를 담은 것처럼 각각의 우샤브티에게도 할 일이 정해져 있었다. 그래서 우샤브티마다 맡은 임무가 새겨져 있었고 모양도 할 일에 맞게 만들어졌다. 사후 세계에서 해야 할 일에 따라 바구니나 괭이, 곡괭이 등을 들고 있었다. 고대 이집트에서는 우샤브티를 사고팔았으며, 재력이 많을수록 우샤브티를 많이 가졌다. 우샤브티의 수량과 정교함은 사자의 재력에 비례했다. 우샤브티가 하나도 없는 가난한 자의 무덤도 있고 1년 365일 자신의 일을 대신할 우샤브티가 나온 무덤도 있다. 람세스 2세의 부친 세티Seti 1세의 무덤에서는 700개가 넘는 우샤브티가 나왔다.

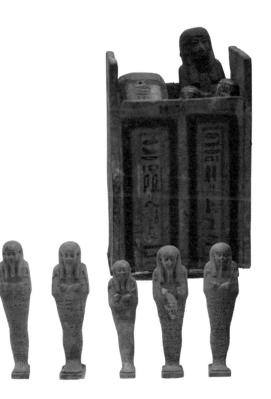

우샤브티(앞)
보관함(뒤)

살아있을 때는 천하를 호령하고 신의 대리인으로 여겨지던 왕도 사후 세계에서는 오시리스 신이 '시키는' 일을 할 준비를 했다는 것을 짐작하게 되는 대목이다. 고대 이집트인들은 현세에서 파라오를 섬겼고, 저승 세계에서는 오시리스 신을 모셔야 했다. 이집트 〈사자의 서〉는 각 주문마다 오시리스를 찬양하고 있다. 우샤브티는 인간과 함께 묻힌 인형이면서 인간의 임무가 부여되고 그 역할도 세세하게 규정된 점이 이채롭다. 사자가 죽어서 지나야 할 관문, 그리고 그 관문 앞에서 외워야 할 주문은 물론 사후 세계의 단계들을 자세히 기록한 이집트 〈사자의 서〉 6장은 '인간을 위해 일하는 우샤브티를 위한 주문'이 별도로 규정되어 있다. 내세에서 (사자가) 밭을 갈거나, 호수에 물을 채우거나 모래를 퍼 나르는 일을 해야 한다고 주문을 외우면 우샤브티가 나서서 "제가 기꺼이 그 일들을 할 것입니다. 저는 당신이 부를 때마다 여기에 있겠습니다."라고 대답하며 사자가 해야 할 일을 대신하게 된다.

사자를 닮은 미라처럼 만들어진 우샤브티의 역할에도 변화가 나타난다. B.C. 1069~B.C. 747년께는 한 손에 '채찍'을 든 우샤브티가 발견된다. 이 우샤브티는 다른 우샤브티를 관리, 통제하는 '감독' 우샤브티다. 감독 우샤브티의 등장은 우샤브티 인형에 대한 이집트인들의 인식 변화를 보여준다. 애초에 '대답하는 자'로서 사자를 대신하는 역할이 강조됐던 우샤브티들. 하지만 시간이 지나면서 '사람의 일'을 대신하는 존재에서 그저 시키는 대로 일을 하는 수동적 존

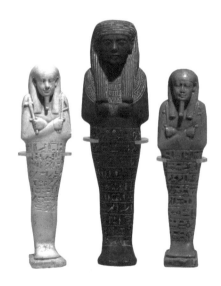

우샤브티 © British Museum

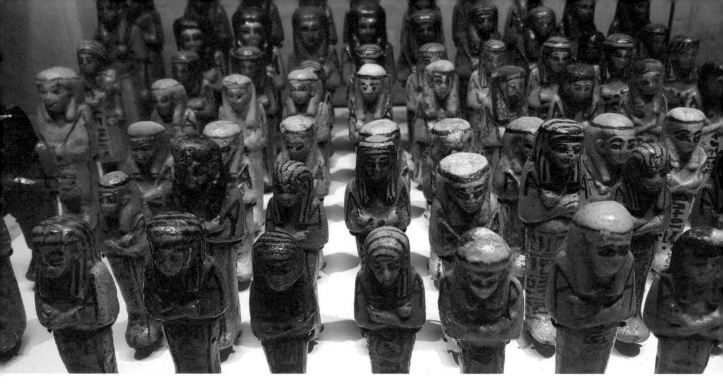

우샤브티들이 늘어선 모습

재로 받아들여진 듯하다. 우샤브티에 대한 개념이 '대신 일을 해주는 이'에서 '노예'로 바뀌면서 나타난 인형이 감독 우샤브티인 셈이다. 이 감독 우샤브티들은 10개의 우샤브티에 하나씩 할당되었다. 30개의 우샤브티가 있는 무덤에 3개의 감독 우샤브티가 놓여졌다. 365개의 우샤브티가 있는 무덤에는 36개의 감독 우샤브티가 있었다.

수많은 신을 섬기고 풍부한 신들의 이야기가 있고, 사후 세계에 대한 가치관이 남달랐던 이집트에서 인형들은 이처럼 죽은 사람의 곁을 지키는 역할을 부여받았다.

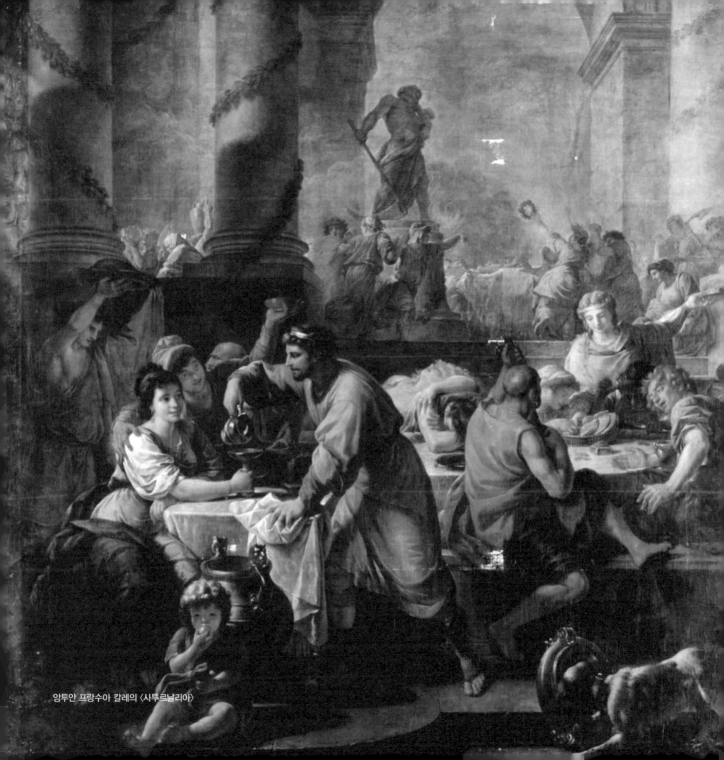

앙투안 프랑수아 칼레의 〈사투르날리아〉

03

인형, 장난감이 되다

그리스·로마 시대

고대 그리스 시대에도 인형은 의례용, 그리고 다산의 상징으로 쓰였다. 이 시대 인형들이 주로 발견된 곳은 여신들의 신전이다. 특히 사냥의 여신인 아르테미스Artemis, 결혼의 여신 헤라Hera, 그리고 사랑의 여신 아프로디테Aphrodite 신전에서 주로 발견된다.

그리스의 여자아이들은 성인이나 결혼 적령기가 되면 자신들의 인형을 신전에 바치는 풍습이 있었다. 결혼 이후 아이를 잘 낳게 해 달라는 기원을 담은 풍습이었다. 여자아이가 결혼 전에 죽으면 인형을 함께 묻었다. 그리스 시대의 인형은 형태나 기능에서 비약적인 발전을 이루었다. 천이나 나무, 밀랍, 상아, 특히 테라코타[3]로 만든 인형이 눈에 띈다.

그리스인들은 B.C. 6세기~B.C. 4세기 테라코타를 이용해 인형의 여러 부분을 끈으로 이어 만든 인형 다이달라dai dala를 탄생시켰다. 다이달라는 부엉이 얼굴[4]을 한 아테나Athena 여신의 모습이다. 연결된 끈으로 움직이는 실물 같은 인형의 등장이었다.

다이달라라는 이름은 그리스 신화에 등장하는 전설적인 인물 다이달로스Daedalus의 이름에서 따왔다. 다이달로스는 '명장名匠'의 뜻이기도 하다. 크레타 왕국 미노스 왕의 밑에 있었던 다이달로스. 그는 포세이돈의 저주로 황소를 사랑하게 된 미노스 왕의 왕비 파시

다이달라 © Matthew Mayer

3 양질의 점토(흙)를 빚어 설구운 것.
4 부엉이는 지혜와 전쟁의 여신 아테나를 상징하는 동물이다. '미네르바의 부엉이'란 표현은 아테나 여신의 로마식 이름인 미네르바에서 나온 표현이다.

파에의 요청으로 나무로 된 암소를 만들어 주었다. 파시파에가 황소와 사랑을 나눌 수 있도록. 그 결과로 낳은 괴물 미노타우로스를 가두는 미궁 역시 다이달로스가 만들었다. 그러나 아테네의 왕자 테세우스가 미노스의 딸 아리아드네의 도움으로 미궁을 탈출한다. 그 벌로 다이달로스는 아들 이카로스와 함께 섬에 갇히게 된다. 위기의 상황에서 다이달로스는 아들과 함께 탈출하기 위해 새의 깃털을 밀랍으로 연결시키는 묘안을 생각해 낸다. 그러나 아들 이카로스는 뜨거운 태양에 가까이 가지 말라는 아버지의 충고를 듣지 않고, 하늘 위로 향하다 밀랍이 녹아 죽음을 맞는다. 그리스 인형 다이달라의 이름을 다이달로스에서 딴 이유는 이 인형이 당시로서도 놀라웠기 때문이다. '다이달로스를 연상시킬 만한 훌륭한 기술'이라는 찬사가 담긴 것이다. 2004년 아테네 올림픽 당시 마스코트였던 '페보스Phevos:아폴로와 아테나'도 이 다이달라의 모습을 하고 있다.

그리스에서 인형은 한층 더 발전해서 마리오네트marionette의 전신이라고 할 '네브로스파스톤nevrospaston'을 만들기에 이른다. 네브로스파스톤은 팔과 다리를 따로 끈으로 연결해 만들어져 보다 정교한 형태를 보인다. 다이달라나 네브로스파스톤은 모두 여성의 모습이다. B.C. 6세기~B.C. 4세기까지 여신을 위한 축제에 이용되거나 결혼을 하지 못한 채 죽은 여성의 무덤에 함께 묻혔다.

그리스에서는 점차 인형을 활용한 연극이 발달하게 되었다. 네브로스파스톤 또한 인형극에 널리 사용되었다. 인형의 형태도 앉아

네브로스파스톤
© British Museum

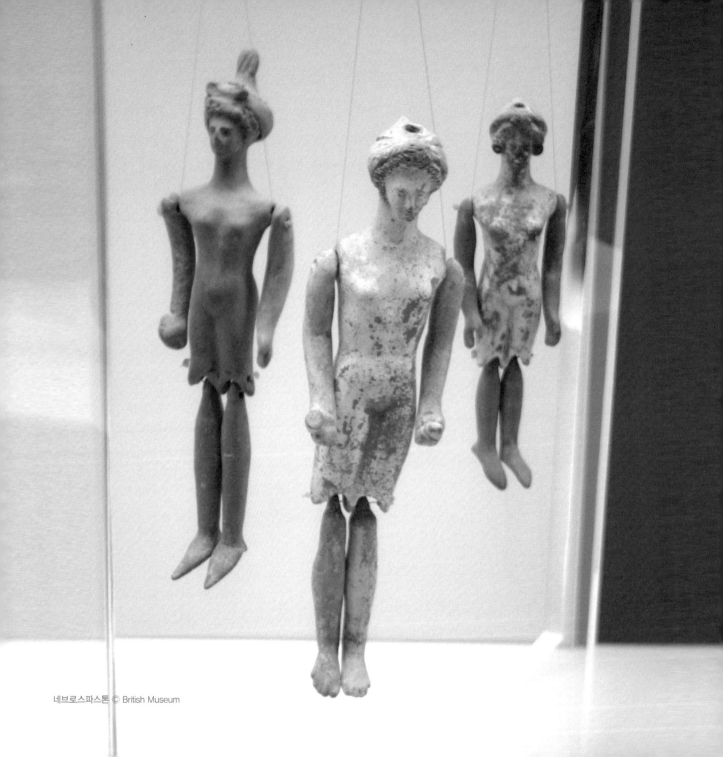

네브로스파스톤 © British Museum

시길라를 흉내낸 복제품

있는 인형과 남자 인형 형태로 발전하고 이렇게 확산된 인형은 아이들의 장난감으로 인기를 얻었다. 네브로스파스톤은 옷을 입히거나 벗길 수도 있었다. 고대 그리스 인형의 옷과 관련한 유적은 발견된 것이 없지만 문헌을 통해 인형의 옷에 관한 언급이 나타난다.

　고대 그리스의 놀이 기구 중에는 현대 사회에까지 이어지는 것들이 많다. 요요, 주사위, 바퀴로 움직이는 작은 말 모형 등이 이때 이미 등장한다. 그리스에서 어린이의 놀이 문화가 발달했음을 엿볼 수 있다. 인형도 그리스 시대부터 아이들의 인기 있는 장난감이 되었다. 고대 로마에서 인형은 아이들에게 종교나 친구 사이의 관계를 가르치는 교육적인 용도로 널리 쓰였다. 때로는 부적으로도 활용됐다. 시간이 지나면서 로마에서 인형은 어린이들과 훨씬 가까워졌고, 대량으로 만들어지면서 본격적인 장난감의 위치로 들어선다. '시길라sigilla'라고 하는 점토 인형이 대중화되기에 이른다.

　로마 시대에 인형이 대중화된 데는 로마의 최대 축제였던 사투르날리아Saturnalia의 영향도 컸다. 사투르날리아는 로마 신화에 나오는 농경신 사투르누스Saturn[5]를 위해 펼쳐진 축제로 농작물의 씨를 뿌린 뒤 풍작을 기원하는 행사였다. 12월 17일부터 19일까지 3일간 떠

5　'씨를 뿌리는 자'라는 뜻. 사투르누스(Saturn)는 그리스 신화에서는 크로노스(Kronos: 제우스의 아버지)로 나온다. 크로노스는 제우스에게 쫓겨나게 되어 이탈리아로 가게 되었는데 그렇게 쫓겨간 이탈리아에 농업기술을 보급했다. 토성(Satrun)과 토요일(Saturday)이 사투르누스의 이름에서 유래했다.

들썩하게 열렸던 축제는 12월 25일까지 연장되기에 이른다. 12월 25일은 고대 로마제국이 믿었던 태양신 미트라스Mithras의 탄생일이다. '디에스 나탈리스 솔리스 인비크티Dies Natalis Solis Invicti'[6]라고 불리는 이때는 일 년 중 해가 가장 짧아진다. 이때를 기점으로 해가 서서히 길어져 '빛의 재생과 새해의 도래'를 의미했다.

떠들썩한 이 축제는 고대 로마제국이 기독교로 전환한 A.D. 3~4세기까지 이어졌다. 지금의 전 지구적 크리스마스와 새해의 축제 분위기가 사투르날리아에서 유래했다고 보기도 한다. 미트라스교의 미트라스와 기독교의 예수 탄생일이 거의 비슷한 점은 어떤 연유에서인지 알 수 없다. 다만 사투르날리아에 대한 기록을 통해 연말연시를 보내는 고대 로마제국과 현대의 풍경 사이에서 유사성을 발견할 수 있다. 어떤 면에서는 파격적이었다. 사투르날리아 기간이면 로마 사람들은 일을 하지 않고 쉬었다. 학생들은 학교에 가지 않았다. 축제의 첫날 사원에서 의례를 지내고 다음 날에는 집에서 새끼 돼지를 바치면서 제사를 지냈다. 집집마다 초를 켜두었다. 초는 빛의 재생을 의미하는 동시에 지식과 진실을 상징했다.

초록색의 리스wreath 장식이 이때부터 등장한다. 리스는 권력의 상징이었다. 지중해 연안에서 왕과 황제들이 월계수 잎 왕관을 썼던 이유다. 사투르날리아 기간에 만들어진 리스는 사투르누스에게 바

6 '정복할 수 없는 태양의 생일'이라는 뜻.

사투르날리아 축제일을 묘사한 조각상

처진 '신성'이었다. 빨강과 보라, 금빛으로 된 장식물을 즐겨 사용했다. 로마 전통의상 토가toga의 빨간 선 무늬는 로마 시민의 상징이었다. 보라색은 부를 의미했다. 황금색은 사투르날리아 기간에 특히 중요하게 여겨졌다. 사투르날리아가 태양의 축제였고 황금색은 태양을 상징했다. 빨강과 보라와 황금색은 다산과 풍요와 풍작을 기원하는 색으로 널리 쓰였다. 이 세 가지 색으로 별과 동물 장식을 만

들어 집안 곳곳을 장식했다.

　사투르날리아의 마지막 날인 12월 19일은 '시길라리아Sigillalia'라고 불렀다. 로마 시민들끼리 선물을 주고받는 날이었다. 선물은 거창하지 않은 일상의 소박한 것들을 선호했다. 시길라리아 기간에 로마의 부모들은 아이들에게 '시길라Sigilla', 혹은 '시길라리아'라고 하는 점토 인형을 사서 선물로 주는 풍습이 있었다. 고대 로마의 아이들은 이렇게 어릴 때부터 인형에 친숙해졌다. 축제가 인형으로 인해 더 풍성해졌다. 노예에게도 축복이 내려졌다. 주인과 노예의 역할 바꾸기라는 의식도 있었다. 이날엔 주인이 노예에게 음식을 차려주었다. 노예가 주인의 험담을 맘껏 하는 시간도 주어졌다. 평소 노예에게는 엄격히 금지됐던 도박과 주사위 놀이도 허용됐다. 노예도 인형을 가질 수 있었다. 사투르날리아 때 노예들은 다섯 개의 시길라와 동물 뼈로 만들어진 장난감을 선물 받았다.

　축제 기간에 사람들은 모자의 끝부분이 뾰족한 펠트 모자 '필레우스pilleus 혹은 프리지안 모자phrygian cap[7]'를 쓰고 축제를 즐겼다. 필레우스는 자유인의 상징이어서 원래 노예는 쓸 수 없었다. 다만 사투르날리아 기간에는 주인들이 노예도 필레우스를 쓸 수 있도록 했다. 인형이나 초가 선물용으로 인기가 있었다. 한 해를 보내고 새해

시길라리아 ⓒ British Museum

7　유럽 문화에서 이 필레우스는 자주 중요한 모티프로 등장한다. 프랑스 대혁명 당시에도 자유의 상징으로 쓰이면서 '자유의 모자(liberty cap)'로 불렸다.

를 맞는 감사의 카드를 처음 쓴 것도 로마 시대였다. 사투르날리아는 풍성하고 자비롭고 감사가 넘치는 축제의 장을 펼쳤다. 노예까지 적극적으로 동참시킨 포용성은 주목할 만하다. 태양의 신을 숭배하고 모든 이들에게 축복과 은혜와 감사의 인사를 전했던 이 축제에서 인형은 중요한 매개였다. 작은 정성과 비용으로 상대방을 만족시킬 수 있는 선물이었다. 이때부터 인형은 신에게 바치던 경건하고 숭고한 의식의 대상에서 사람의 손, 아이들의 손에 들어가 장난감이 되었다.

로마 시대에는 헝겊인형도 발전했다. 1~5세기경 로마의 통치 아래 놓였던 이집트에서 길이 19cm 정도의 인형이 발견됐다. 리넨으로 만들어진 인형이었다. 인체의 비율이 고스란히 반영된 이 인형의 속은 파피루스와 헝겊 조각들로 채워졌다. 팔은 리넨을 길게 말아 등에 가로로 붙여진 모양이었다. 얼굴과 몸에는 원래 색깔이 있던 울을 덧댄 흔적이 남아 있다. 왼편 머리에 파란 유리구슬이 나와 있는 것으로 봐서 머리 장식을 한 여성으로 추정된다. 2천 년 가까운 옛날에 만들어진 것이라기엔 믿어지지 않을 정도로 보존 상태가 좋다. 이집트의 건조한 기후 영향으로 짐작된다. 이 헝겊인형은 단순하게 천으로 머리와 팔과 다리를 만든 사람의 모양을 한 것이다. 지금도 많이 만들어지는 인형의 형식이다. 2천 년이라는 긴 시간 동안 인류의 문명이 급속도로 발전해왔음에도 고대에 만들어진 인형과 현대의 인형이 이렇게 유사한 이유는 무엇일까.

헝겊인형 © British Museum

로마에서 인형의 발전은 놀랍다. 1~2세기 인형들은 현대의 인형이라고 해도 고개를 끄덕일 만큼 정교하다. 상아로 만든 관절 인형은 인체의 비율을 벗어나지 않는다. 관절의 자연스러운 연결도 눈에 띈다. 손가락을 하나하나 표현했는가 하면 얼굴 표정과 머리카락의 모양까지 섬세하다. 고대 그리스와 로마 시대 인형은 질적으로나 양적으로 크게 발전했다. 그리스는 인형 그 자체의 외형적 요소에 놀라운 변화를 가져와 인형을 좀 더 사람에 가까운 모습으로 만들었다. 로마는 인형을 인류 문화의 중심으로 끌어와 즐기면서 현대 인형 문화의 토대를 완성했다.

로마 시대 인형
© Carole Raddato

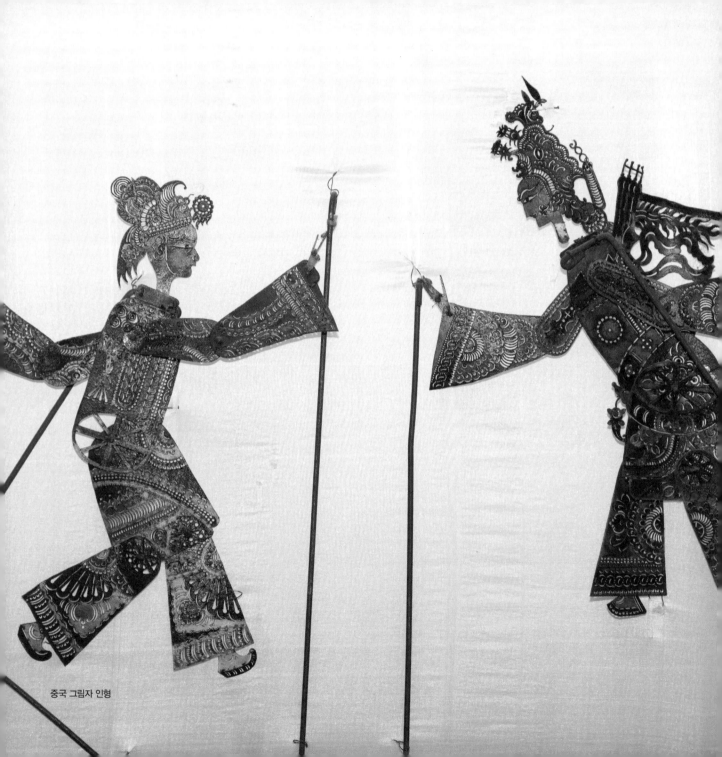

중국 그림자 인형

04

동양을 밝힌 빛의 마법

그림자 인형

하얀 막 뒤로 알록달록한 색깔의 실루엣이 움직인다. 사람 모양을 한 실루엣이 고개를 위아래로 움직이고 팔을 저어 가며 제법 섬세한 몸짓을 한다. 동작에 맞춰 사람의 목소리가 들린다. 악사들은 분위기에 맞춰 선율을 배경으로 깐다. 하얀 막을 사이에 두고 앞쪽에는 관객이, 뒤쪽에는 인형이 놓인다. 인형의 뒤로는 불빛이 비친다. 인형은 빛을 받아 또 하나의 세계에서 살아 움직인다. 밤이 깊어 가면 졸음을 못 이긴 아이들은 먼저 가서 잠을 청한다. 어른들은 밤에 펼쳐진 놀라운 세계에 환호한다. 인형들이 사람의 목소리를 빌어 들려주는 맛깔스런 대사에 울고 웃는다. 무대 뒤로 삶의 즐거움이, 때로는 고단함이 펼쳐진다.

먼 옛날, 밤이 지금처럼 밝지 않았던 그때는 표현 그대로 '새카만' 시간이었을 터. 아시아의 많은 나라에서는 꽤 오랫동안 그 칠흑같은 밤에 사람들이 둘러앉아 그림자 인형극에 심취했다. 유럽 쪽에서는 고대 이집트와 그리스, 로마를 거치며 인형이 다양한 재료와 모양으로 발전해 왔다. 반면 아시아에서는 특히 그림자 인형이 꾸준히 자리를 잡았다. 그리고 유럽으로 전파됐다. 인형 발달의 역사에서 그림자 인형은 동, 서양의 차이를 그대로 드러낸다. 유럽의 인형들이 사람의 모습을 거의 그대로 본뜬 사실적이고 입체적인 모양이라면 이 그림자 인형은 추상적이며 평면적이다.

동양에서는 중국의 그림자 인형이 유명하다. 중국에서 피영희皮影戱로 불리는 그림자 인형극은 역사가 2000년 전으로 거슬러 올라

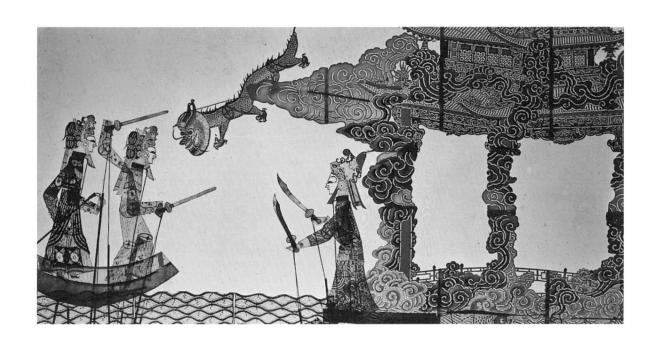

중국 그림자 인형극 피영희

간다. 한무제韓武帝, B.C. 141~B.C. 87는 자신이 유난히 아끼던 애첩 이부인 李夫人을 병으로 잃는다. 사랑이 컸던 만큼 이부인이 떠난 뒤 가슴앓이가 심했다고 한다. 그러자 제나라에서 온 방사方士[8] 소옹少翁이라는 자가 자신이 죽은 이를 불러올 수 있다며 한무제를 찾아온다. 소옹은 장막 뒤에 이부인의 모습을 흉내 낸 인형을 움직여서 보여주었다. 이것이 피영의 기원으로 추정된다.

8 고대 중국에서 '방술'이라고 하는 기예, 기술을 부리는 사람. 귀신과 통하는 기술을 다루었다고 한다.

중국 피영희에 쓰이는
그림자 인형

천하의 권력을 가진 황제도 어쩌지 못한 지독한 그리움의 사연
에서 시작된 그림자 인형은 당나라618~907와 북송960~1127 시기를 거치
면서 널리 전파되다가 청나라1616~1912 시대 활짝 꽃을 피웠다. 청나
라 시대에는 궁정에 그림자극을 관리하는 관원이 있을 정도였다. 주
로 소나 양, 당나귀 가죽으로 만들어지는 피영은 '가죽'이라는 까다
로운 재료가 무색하게 섬세하게 만들어진다. 인형을 머리, 상반신과
하반신, 팔 윗부분과 아랫부분, 다리 윗부분과 아랫부분, 손과 발
등 무려 11개 조각을 따로 만들어 연결시킨다. 몸이 여러 조각으로
나뉜 까닭에 인형의 동작이 꽤 자연스럽다. 피영희의 소재는 다양하
다. 역사적인 사건과 왕의 무용담에서부터 남녀 간의 연애, 혹은 괴

중국 그림자 인형

담 등을 두루 다루었다. 항일전쟁 중에 '항일피영희선전대'라는 극단이 조직되어 장저우 일대에서 순회공연을 펼치기도 했다. 하지만 문화혁명 기간에 타파되어야 할 구습으로 여겨져 타격을 입었다.

아시아에 널리 전파된 그림자 인형의 기원은 중국일까? 뚜렷이 입증할 수는 없지만, 인도를 기원으로 보는 가설이 제기되고 있다. 인도 전통의 그림자 인형극 톨로 봄말라타Tholu Bommalata[9]가 그 시초라는 것이다. 톨로 봄말라타는 인도 하라파 문명Harappa Civilization에서 발견된 인장seal 중 일부를 몇 개의 장면으로 연결해 고대 인도의 민화를 보여주는 것에서 시작된 그림자 인형극이다. 지금도 인도에서는 그림자 인형극이 인기가 있다. 지역별로 이름과 형식이 조금씩 다르다. 남동부 안드라프라데시Andra Pradesh주에서는 톨로 봄말라타, 남부 카르나타카Karnataka주에서는 토갈루 곰베야타Togalu Gombeyaata[10], 동부 오디샤Odisha주에서는 라바나 크하야Ravana Chhaya[11]라는 이름으로 그림자 인형극을 펼친다. 인도의 그림자극은 고대 대서사시 마하바라타Mahabharata와 라마야나Ramayana의 내용들을 담는다. 변화무쌍하고 흥미진진한 신들의 전쟁과 사랑 이야기가 사람들의 흥미를 돋운다. 공연에 쓰이는 인형은 꽤 큰데, 실제 사람의 키 만한 그림자 인형

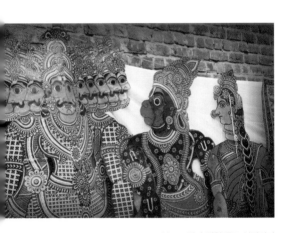

인도 그림자 인형 톨로 봄말라타

9 톨로(Thoulu)는 가죽, 봄말라타(Bommalata)는 인형의 춤이라는 뜻.

10 토갈루(Togalu)는 그림자, 곰베야타(Gombeyaata)는 인형극이라는 뜻이다.

11 라바나(Ravana)는 라마야나의 등장인물로서 라마(Rama) 왕의 아내 시타(Sita)를 납치했으나 라바에 의해 응징되는 마왕이다. 크하야(Chhaya)는 그림자라는 뜻이다.

이 등장하기도 한다. 흥미로운 점은 캐릭터의 비중에 따라 인형의 크기도 다르다는 점이다. 예를 들어 같은 그림자극에서도 공연 중 신의 그림자 인형이 제일 크고 하인으로 나오는 그림자 인형이 제일 작다. 인도에서는 그림자 인형만으로도 다양한 변화를 그려낸다. 하나의 캐릭터라고 해도 표정에 따라 다른 인형으로 제작되기도 한다. 인도 그림자 인형극에서는 줄거리만큼이나 음악을 중요한 요소로 여긴다. 노래와 함께 북이나 심벌즈, 하모늄, 벨 등이 연주된다. 가장 중요한 악기는 현악기 탐부라tambura. 그림자 인형극 전반에 걸쳐 음악이 연주된다.

인도네시아와 말레이시아의 그림자 인형극도 유명하다. 이 두 나라에서는 그림자 인형을 '와양 쿨리트Wayang Kulit'[12]라고 한다. 특히 자바Java나 발리Bali에서 발전했다. 인도네시아나 말레이시아의 그림자 인형극은 꽤 오랜 시간 공연하는 특징이 있다. 발리의 경우 6시간, 때로는 동트기 전까지 계속 공연을 했다고 한다. 와양에서 중요한 역할을 맡은 이는 달랑Dalang이다. 달랑은 스크린 뒤에서 인형을 조종하고 목소리를 바꿔가며 대사를 한다. 배역에 맞추어 적절한 목소리와 대사를 구사해야 한다. 여기에 인형극의 재미가 달려 있다. 그만큼 달랑의 역할이 중요하다. 인도네시아 와양극에 동반되는 악기는 가믈란gamelan이다.

12 와양(Wayang)은 그림자, 쿨리트(Kulit)는 가죽이라는 뜻이다.

〈라바나 크하야〉의 등장인물 라바나(위),
시타 ⓒ Daderot(아래)

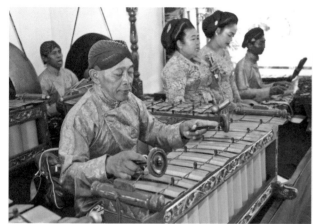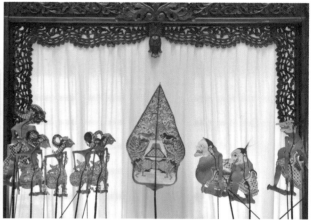

인도네시아 인형극에서 가믈란을 연주하는 모습과
인도네시아 그림자 인형극

인도네시아에는 와양 웡Wayang Wong이라는 형태의 그림자극도 있다. 그림자극이라기보다 일종의 가면극에 가깝다. 인형을 조종해서 공연을 하는 대신 사람이 가면을 쓰고 인형처럼 움직이는 방식이다. 공연 내용도 와양 쿨리트의 내용 그대로다. 와양 웡은 다른 그림자 인형극처럼 막 뒤에서 움직이는 형태가 아니다. 나무로 만든 그림자 인형 와양 클리틱Wayang Klitik도 스크린 없이 관객들 앞에서 직접 공연된다.

중국이나 인도, 인도네시아, 말레이시아에서의 인형극은 종교와 더불어 발전한 측면이 크다. 인형극들에서 신들의 이야기를 즐겨 다루었다. 공연장은 주로 사원이었다. 현실을 넘은 다른 세상이, 다른 존재가 스크린 너머에 있다는 점이 신비스러운 신의 이야기를 전

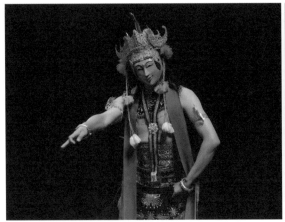 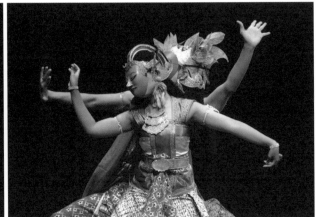

와양 웡 공연 모습

터키에서는 과거 오스만 제국₁₂₉₉~₁₉₂₂ 시절부터 〈카라괴즈 Karagöz〉라는 이름의 그림자 인형극이 전해져 온다. 아마도 활발한 국제교역 과정에서 그림자 인형극이 전달됐을 것으로 여겨진다. 〈카라괴즈〉는 다른 나라의 그림자 인형극과 달리 실제 사람들을 투영한 캐릭터 간의 대화를 중심으로 진행된다. 그림자극의 이름이기도 한 카라괴즈와 하지와트Hacivat라는 두 사람이 주요 등장인물이다. 이 둘이 이야기를 펼쳐 나가는 데 희극적 요소가 강조된다. 현대의 만담과 비슷하다.

하지와트가 친구 카라괴즈를 찾아오는 것으로 이야기가 시작된다. 카라괴즈와 하지와트는 말장난을 즐기며 세태를 풍자한

터키 그림자 인형극 〈카라괴즈〉

다. 수수께끼를 내기도 한다. 두 사람의 입을 통해 요지경 같은 세상
이 펼쳐진다. 카라괴즈와 하지와트는 사회적 계급이 뚜렷이 다르다.
카라괴즈는 지식이 짧다. 거친 말을 아무렇게나 내뱉는다. 반면 하
지와트는 지체가 높으며 교양이 넘치는 인물로 그려진다. 하지와트
는 번번이 카라괴즈를 가르치거나 교화시키려고 한다. 카라괴즈도
만만치 않다. 거침없는 입담으로 관객의 마음을 얻는다. 정곡을 찌
르는 반격으로 하지와트를 몰아세우며 카타르시스를 선사한다. 터
키에서는 라마단Ramadan[13] 기간에 그림자 인형극을 즐긴다. 터키에서

13 이슬람교에서 단식과 재계(齋戒)를 하는 달. 이슬람력의 아홉 번째 달로, 해가 뜰 때부터 해가 질
때까지 식사, 흡연, 음주, 성행위 등을 금한다.

태국 그림자 인형극 〈낭 야이〉

시작되어 발달한 카페가 카라괴즈의 장이 되었다.

그리스는 오스만 제국의 영향으로 19세기부터 〈카라기오지스Karagiozis〉라는 이름의 그림자 인형극을 공연하고 있다. 〈카라괴즈〉에서 낙타나 황소 가죽으로 만든 그림자 인형을 타스비르tasvirs라고 한다. 타스비르를 조종하는 사람은 하얄리hayali다. 하얄리는 인형 제작에서부터 공연의 전 과정을 책임진다.

태국과 캄보디아에서는 〈낭 야이Nang yai〉라는 그림자 인형극이 발달했다. 한국에서는 고려시대부터 영회극影繪劇이 행해졌다는 기록이 있다. 석가탄신일에는 〈만석중놀이〉라는 이름의 그림자 인형극이 공연되어 오다 1920년대를 전후해 맥이 끊겼다.

로테 라이니거 감독이 그림자 인형을 만드는 모습

그림자 인형은 이렇듯 오랜 기간 아시아 전역에 고루 공유되어 왔다. 그러다 18세기 중반 선교사에 의해 프랑스에 전해졌다. 1776년 파리에서, 1781년 베르사유에서 〈중국 그림자 les ombres chinoises〉라는 이름으로 초연되었다. 19세기에는 파리의 많은 극장에서 그림자 인형극을 볼 수 있었다. 인형과 음악과 대사가 어우러진 장면 장면은 관객의 마음을 사로잡았다.

그림자 인형극은 유럽의 많은 예술가들에게 영감을 주었다. 독일에서도 널리 공연되었다. 로테 라이니거 Lotte Reiniger 감독은 중국 그림자 인형극을 활용한 실루엣 애니메이션 〈아흐메드 왕자의 모험〉을 발표했다. 영화의 새로운 장르를 개척한 것이다. 앞서 뤼미에르 형제는 그림자 인형에서 영감을 얻어 영화를 발명하기에 이르렀다. 이어지는 장면을 염두에 두고 인형을 조종하는 장인이 막대를 하나씩 움직이던 그 섬세함이 현대의 영화 속 프레임으로 되살아난 셈이다.

II 세계의 인형은
어떻게 발전했을까?

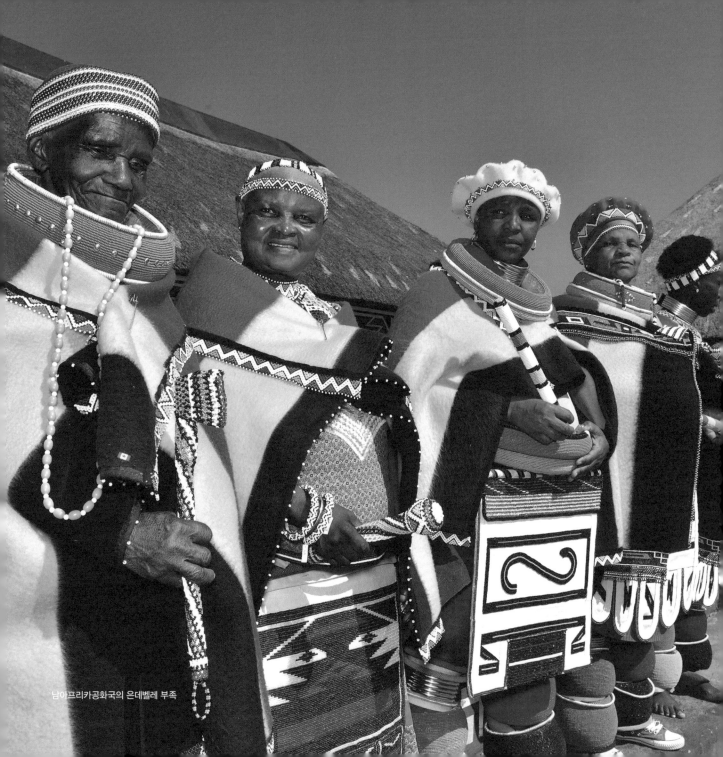
남아프리카공화국의 은데벨레 부족

05

기원하고 기원하다

아프리카 대륙

아프리카의 전통 인형은 인류 최초의 인형에서 크게 벗어나지 않는다. 지금까지도 의례와 상징의 역할에 충실하다. 서부 아프리카에는 아쿠아바Akuaba라는 목각인형이 널리 알려져 있다. 이 지역에서 오랫동안 찬란한 문명을 꽃피웠던 아산테Asante 부족이 만들어 온 이 인형은 크고 둥글며 납작한 머리에 가는 눈, 짧은 팔과 다리를 하고 있다. 토르소[14] 같은 형태의 아쿠아바는 사람의 모습을 그대로 옮겼다기보다 과장되고 추상적인 느낌을 준다. 아쿠아바는 아이를 낳게 해달라는 기원을 담은 다산 인형이다.

인형의 유래부터 특별하다. 옛날 아쿠아란 여성이 결혼 후 한참 동안 아이가 생기지 않아 동네의 사제를 찾아갔다. 사제는 아이 모양의 목각인형을 주면서 그 인형을 진짜 아이처럼 대해 주라고 했다. 아쿠아는 사제의 당부대로 인형을 소중히 돌보았다. 끼니때마다 실제 음식을 먹이는 시늉을 했고, 밤이면 잠자리에 뉘었다. 외출할 때는 업고 다녔다. 동네 사람들은 이런 아쿠아를 놀렸다. 인형에게는 '아쿠아바'라는 이름을 붙여주었다. '아쿠아의 아이'라는 뜻이다. 사람들이 놀려도 아랑곳하지 않고 인형을 소중히 돌본 아쿠아에게 진짜 아이가 찾아왔다. 딸이었다. 아쿠아는 딸이 이 목각인형과 지내도록 했다.

납작하고 둥근 아쿠아바의 얼굴에는 흉터 자국 같은 것들이

14 목·팔·다리 등이 없이 동체만 있는 조각상.

가나 아쿠아바 인형

다양한 형태의 아쿠아바 인형
© British Museum

있다. 태어날 아기에게 상처가 생기지 않기를 바라며 새겨 넣은 일종의 '부적'이다. 서부 아프리카에서 아쿠아바는 아이에 준한다. 아쿠아바의 기원이 이루어져 태어난 아이는 아쿠아바의 친구가 된다.

남부 아프리카에서는 구슬 인형이 발달했다. 줄루족과 줄루족에서 파생된 은데벨레족의 구슬 인형이 많이 알려져 있다. 줄루족에게 구슬은 아름다운 장신구 이상의 의미를 지닌다. 연인을 향한 사랑의 감정도, 중요한 행사에 대한 정보도 색색의 구슬 배열을 통해 알려준다. 줄루족이 만드는 인형은 자신들의 구슬 언어를 그대로 재현하며 한껏 멋을 냈다.

은데벨레족의 구슬 인형은 줄루족의 인형과 비슷하면서도 보다 다양한 형태로 발전했다. 기하학적인 벽장식, 뛰어난 색과 무늬의 조화로 유명한 부족답게 표현이 섬세하다. 은데벨레 부족의 구슬 인형은 여성의 생애에서 중요한 순간마다 종류가 달라진다. '링가 코바Linga Koba, 혹은 Linga Kobe' 인형은 아들을 둔 엄마의 인형이다. '긴 눈물'이란 뜻의 링가 코바는 원래 은데벨레 여성들의 구슬 장식을 일컫는다. 머리에서 발까지 늘어뜨린 흰 구슬 장식은 아들의 성년식 때 쓴다. '긴 눈물'은 아들을 성년식에 보낼 때 흘리는 걱정과 안타까움의 눈물, '소년인 아들'을 떠나보낸다는 아쉬움이자 동시에 건장한 한 남자로 돌아온 아들을 맞을 때 흘리는 기쁨의 눈물 모두를 뜻한다. 흰 구슬 장식이 늘어진 인형이 링가 코바이지만 은데벨레족의 구슬 인형을 통칭해 이 이름으로 부르곤 한다.

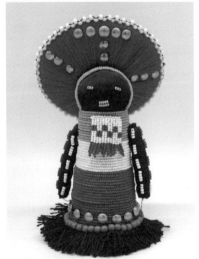

줄루족의 구슬 인형 ⓒ 세계인형박물관

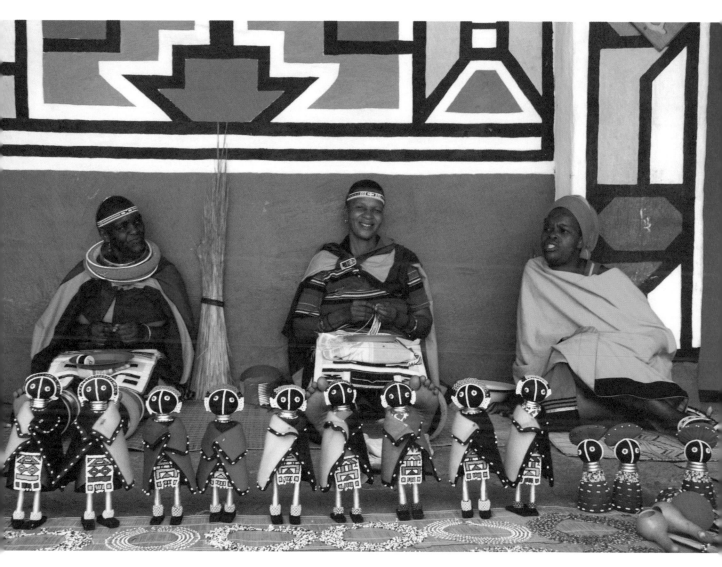

은데벨레 부족 여성들이 만든 구슬 인형

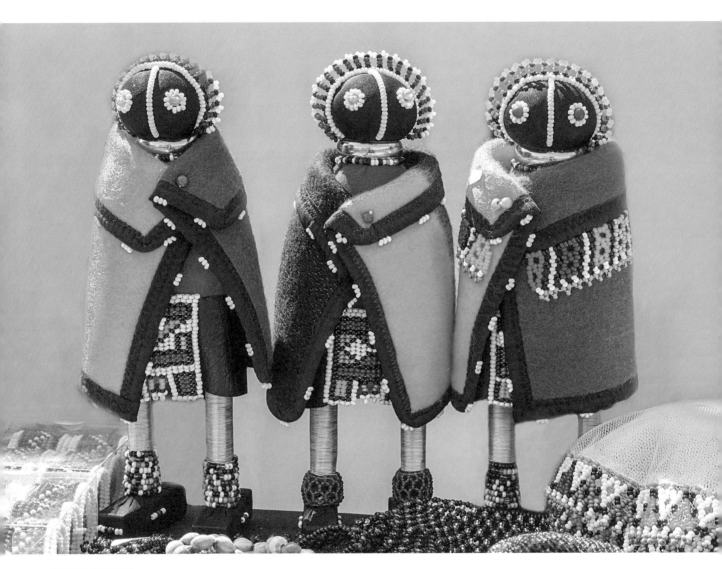

은데벨레족 성년식 인형

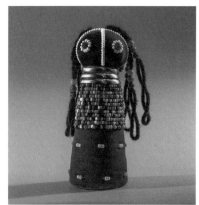

은데벨레족 상고마 인형(위)
은데벨레족 다산 인형(아래)

전형적인 은데벨레의 구슬 인형은 성년식 인형으로 머리에는 구슬 장식을 하고 몸 전체를 감싸는 긴 망토 같은 은구바Nguba를 둘렀다. 허리 앞쪽으로는 앞치마 모양의 이조골로Ijogolo도 두르고 있다. 은구바와 이조골로는 결혼한 은데벨레 여성의 상징이다. 은데벨레 여성들은 결혼한 후 생겨나는 많은 상황들, 아이를 낳았다거나 성년식을 할 때가 됐다는 등의 사연을 이조골로에 구슬 무늬로 새겨 넣어 알린다. 미혼 여성들의 구슬 인형에는 이조골로나 은구바가 없다. 약혼자가 있는 여성일 경우 허리에 검은 고리를 두른다. 남성이 마음에 드는 여성에게 보내는 인형도 따로 있다. 긴 몸통에 구슬 장식이 된 인형이다. 남성이 약혼한 여성에게 청혼할 때 이 인형을 상대 여성의 집 앞에 두고 자신의 마음을 전한다.

은데벨레족의 신부 인형은 화려하다. 머리에는 알록달록 색을 넣어 꾸민 '인요가inoga'라는 특별한 구슬 장식을 한다. 얼굴 앞쪽으로는 '시야야siyaya'라는 이름의 하얀 구슬 베일을 두른다. 은구바도 요란하게 장식한다. 은데벨레 여성에게도 다산 인형이 있다. 아래쪽으로 화려하게 꾸민 3단의 구슬 링을 따로 감고 머리도 구슬로 장식한 인형이다. 이름 그대로 아이를 잘 낳게 해달라고 만들어진다. 신부 쪽 어른 중 아이를 잘 낳은 할머니가 비밀리에 만들어 신부에게 준다. 신부는 신혼집에 가지고 간다. 하지만 아이를 세 명 낳고 나면 이 인형을 다른 사람에게 주거나 없애 버린다. 세 명을 낳고 난 뒤의 다산 인형은 나쁜 기운을 가져온다는 믿음에서다. 은데벨레 부족의

구슬 인형 중 머리카락이 작고 단순한 몇 가닥으로 만들어진 인형이 있다. '상고마sangoma' 인형이다. 은데벨레족의 사제이자 의사, 치유자 역할을 하는 상고마는 조상의 영혼과 교류하며 부족의 중요한 일을 결정한다. 사회적으로 큰 신망을 얻는 존재다.

카메룬 남지Namji족의 목각인형인 남지 인형은 현대적인 조형미가 돋보인다. 목공예 기술이 뛰어난 남지족은 아프리카산 자단紫檀: rosewood으로 인형을 섬세하게 조각한 뒤 비즈로 몸통을 장식한다. 그리고 개오지 조개껍질이나 가죽, 철사 조각 등 다양한 재료로 장식을 덧붙여 완성한다. 장식된 구슬의 기하학적 배열과 얼굴 모양, 색상의 절제된 사용이 특징이다.

남지 인형은 아프리카의 다른 많은 인형처럼 다산을 기원하는 부적으로 쓰였다. 여성들은 이 인형을 진짜 아이처럼 소중히 다루며 등에 업거나 안고 다녔다. 어느 때부터인가 남자 아이용 인형이 만들어지면서 남지 인형은 남성미를 강하게 내뿜는 형태로 발전했다. 남성성의 강조 역시 다산의 염원과 어우러지며 남지 인형은 남녀 공용의 인형이 되었다.

요루바 왕국(지금의 나이지리아)에는 '아이리 이베이지Ere Ibeji[15]'라는 이름의 쌍둥이 인형이 있다. 요루바에서는 1000명 중 45~50명의 비율로 쌍둥이가 많이 태어났다. 이렇게 태어난 쌍둥이들이 일찍 죽

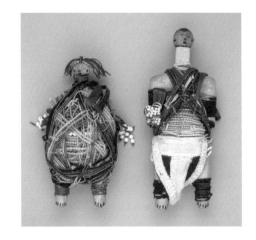

카메룬 인형 © British Museum

15 쌍둥이 성상(聖像)이라는 뜻.

66

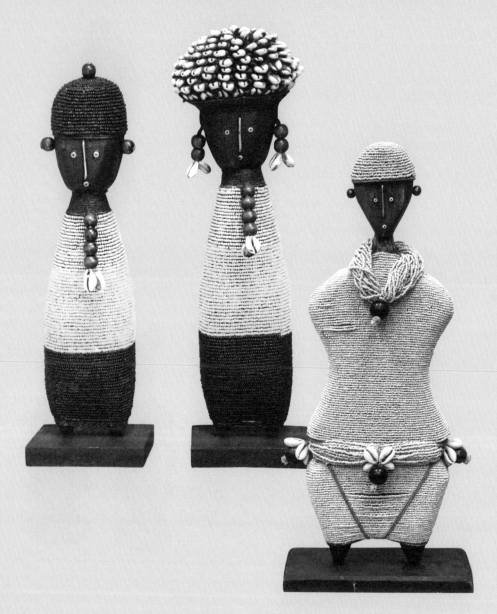

개오지 조개껍질과
구슬로 장식된 남지 인형

는 경우가 많아 이들의 넋을 달래고 추모하기 위해 만들어진 인형이다.

이베이지 인형의 기원은 다음과 같이 알려져 있다. 옛날 쌍둥이를 먹이고 키우기 힘겨웠던 가난한 부모들이 아이를 유기했다. 언제부터인가 부잣집에서 태어난 쌍둥이들이 마치 저주에라도 걸린 듯 죽기 시작했다. 공동체에서 이 문제를 해결하기 위해 사제에게 물었다. 가난한 집에서 버려져 죽음에 이른 쌍둥이들 때문에 천둥, 번개, 폭풍의 신 샹고Shango가 노여워했다는 것이다. 사제는 공동체 사람들에게 죽은 쌍둥이의 엄마들은 쌍둥이의 혼이 담긴 목각의 이베이지 인형을 실제 아이처럼 먹이고 입히며 보살필 것은 물론 인형 앞에서 5일에 한 번씩 춤을 춰야 한다는 신탁을 전했다.

이베이지 인형 © Brooklyn Museum

이베이지 인형은 죽은 쌍둥이가 남자냐 여자냐에 따라 인형의 성별이 정해진다. 하지만 인형 모양은 죽은 아이의 모습이 아닌 성인의 모습이다. 형상도 요루바 사람들의 미적 기준을 따랐다. 머리는 위로 갈수록 뾰족하다. 머리카락은 정교하게 조각되고 눈은 동그랗다. 쌍둥이 중 한 명이 죽으면 한 개의 인형을 만들고 두 명이 죽으면 두 개의 인형을 만든다.

이베이지 인형을 돌보던 '엄마'가 죽으면 이 인형들은 엄마와 함께 묻거나 이들을 보살펴줄 다른 사람에게 전해진다. 과거 돈으로 통용되던 개오지 조개껍질 케이프를 둘러 장식하기도 한다.

부르키나파소의 모시Mosi족은 여자아이들에게 '비가biiga'라는

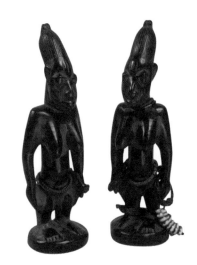

아이리 이베이지 여자 인형
© The Childrens Museum of Indianapolis

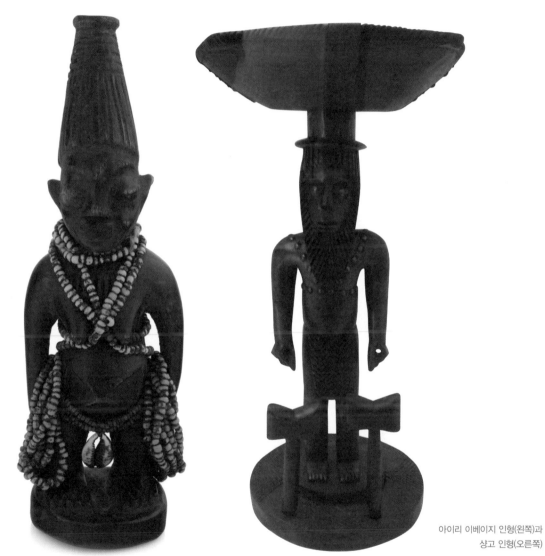

아이리 이베이지 인형(왼쪽)과
샹고 인형(오른쪽)

69

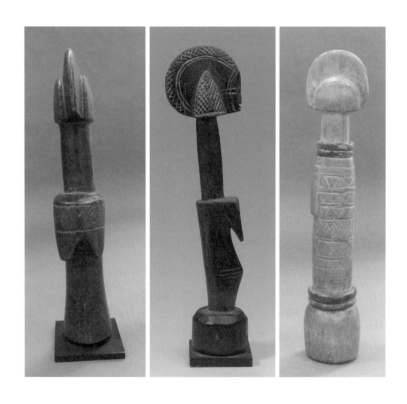

다양한 모양의 비가
© Brooklyn Museum

독특한 모양의 인형을 어릴 때부터 가지고 놀게 한다. '비가'라는 이
름은 '어린이'라는 뜻이지만 여자 어른의 모습을 하고 있다. 비가는
아래쪽이 더 넓고 위로 갈수록 조금씩 좁아지는 형태의 목각인형이
다. 긴 몸체는 단순하지만, 얼굴과 머리 모양은 꽤 정교하게 표현되
고 가슴 부분이 강조된다. 다산을 기원하는 마음을 담았다. 여자아
이들은 인형을 가지고 다니면서 진짜 아이를 돌보듯 먹이고 업고 다

닌다. 여자아이가 자신의 비가를 어른들에게 내밀면 어른들은 "신이 네게 많은 아이들을 보내주실 거야"라는 덕담을 건넨다. 축제 기간 이면 어른들이 비가를 보여주는 아이들에게 작은 선물을 주는 풍습 도 있다. 모시족은 비가를 이용해 태어날 아이의 성별을 점친다. 아 이를 임신한 다음에는 초유의 첫 방울을 비가에게 준다. 그리고 신 생아를 업기 전에 비가부터 등에 업는다. 새로 태어날 아이의 건강을 기원하는 의식이다. 결혼 후 몇 년 동안 아이가 생기지 않을 때는 비 가에 개오지 조개껍질을 입혀서 데리고 다니며 아이를 원하는 마음 을 표현한다.

아프리카의 많은 인형이 다산에 대한 기원을 담고 있지만 사람 들의 죽음을 기리는 경우도 있다. 콩고 민주공화국의 니옴보niombo 는 장례를 위한 인형이다. 두꺼운 천으로 만들어진 니옴보의 팔과 다리, 표정 등은 특정한 상태를 나타낸다. 죽은 이의 마지막 인사, 유언, 혹은 자신을 죽게 한 사람을 향한 원망을 그대로 옮긴 것이라 고 한다. 지위가 높은 사람의 인형일수록 더 두껍고 큰 천으로 만들 었다.

새로운 생명을 기다리며 조상에게 기원하고 사랑하는 사람의 마지막 모습을 기리며 기억하는 아프리카의 문화는 인형에 오롯이 투영되었다.

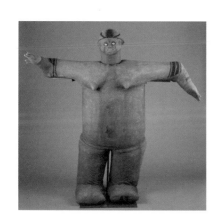

높이 187cm의 니옴보 인형
© Museum of World Cultures

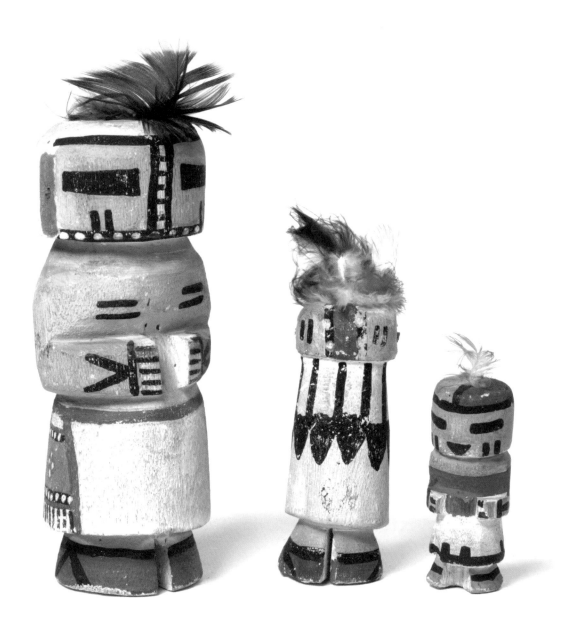

다양한 모양의 카치나 인형 © V&A Museum

06

자연에의 경외와 공존

아메리카 대륙

만물의 영혼과 인간의 영혼을 따로 구분하지 않으며 자연을 섬기는 아메리카 원주민의 문화는 인형에도 그대로 스며들어 있다. 대표적인 인형은 카치나kachina 혹은 katsina. 긴 사람의 몸체에 독특한 형상의 머리를 한 작은 목각인형인 카치나는 푸에블로Pueblo[16]의 대표적인 아메리카 원주민 호피족과 주니족 사이에서 만들어졌다. 주니족의 카치나 문화에 대해서는 알려진 바가 거의 없다.

카치나 인형은 아이들을 위해 만들어지지만, 아이들이 가지고 놀지는 않는 특이한 인형이다. 카치나는 원래 영적이고 초자연적인 존재로 사람과 자연을 이어주는 신성한 매개이다. 카치나 인형은 이런 카치나의 모습을 형상화한 것이다. 카치나 인형의 유래에 대해서는 몇 가지 설이 있다.

호피족은 카치나가 자신들과 함께 지하 세계에서 온 영적 존재라고 생각했다. 카치나는 호피족과 함께 정착해서 농사를 짓기에 좋도록 비를 불렀고 호피족을 도왔다. 하지만 호피족들이 적의 침입을 받았을 때 카치나들이 죽었고, 카치나의 영혼들은 다시 지하 세계로 돌아가게 되었다.

호피족은 카치나들의 유품인 마스크와 옷을 입으며 카치나를 흉내 냈다. 그리고 다시 비를 불러 풍년을 맞기 위해 의식을 치르기

카치나 인형 ⓒ British Museum

16 '마을'이란 뜻의 스페인어. 스페인 사람들이 아메리카 원주민 호피(Hopi)족과 주니(Zuni)족을 마을에서 발견했다고 해서 붙여진 이름이다.

닮은 듯 다른
시키야쿼클러 카치나 인형들
© British Museum

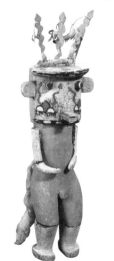

카치나 인형 © British Museum

시작했다.

　또 다른 설에 따르면 먼 옛날 카치나들이 호피족을 위해 춤을 추고 비와 함께 많은 축복을 불러왔다. 그런데 호피족이 그런 카치나에 대한 고마움을 점차 잊게 되면서, 카치나는 결국 지하 세계로 돌아가게 된다. 하지만 카치나가 돌아가기 전에 몇몇 젊은이에게 그들의 의식을 가르쳐 주고 마스크와 옷 만드는 법을 알려주어 지금까지 유지해오고 있다는 것이다.

　호피족은 매년 2월 포와무야Powamuya: 콩 춤라는 의식을 연다. 콩을 심기 전에 갖는 이 의식은 호피족에게 한 해의 풍작을 기원하고 마을의 안녕을 바라는 중요한 행사다. 카치나 역시 이때 호피족을

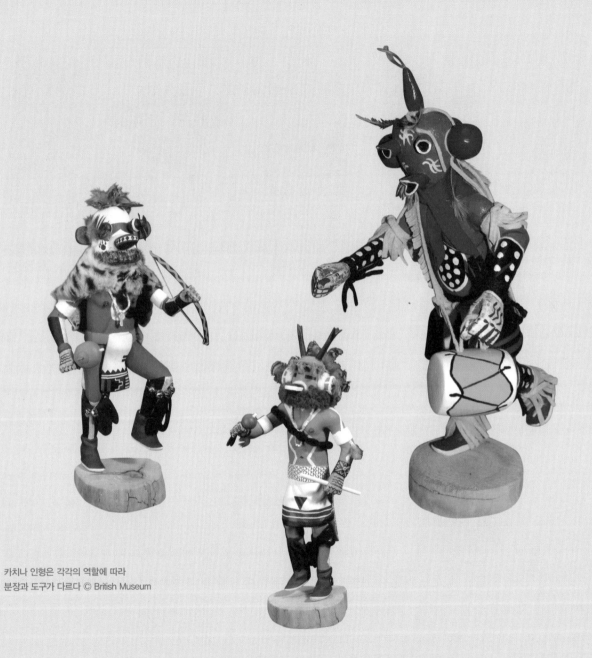

카치나 인형은 각각의 역할에 따라
분장과 도구가 다르다 © British Museum

위해 마을에 온다고 믿는다. 그래서 마을 사람들은 카치나 분장을 하고 카치나의 역할을 한다. 포와무야 때면 바구니에 50~100개의 콩 씨앗을 심은 뒤, 부근에 불을 피워 콩이 빨리 발아하도록 한다. 포와무야의 열여섯째 날에는 카치나들이 춤을 추고 아이들에게 인형과 발아한 콩을 건네준다.

호피족 아이들은 태어날 때부터 매년 2개의 인형을 받는다. 아이들에게 주어지는 인형은 그러나 장난감이 아니다. 집에 모셔둔 채 카치나를 의식하며 반듯하게 성장하기 위한 목적으로 쓰인다. 카치나 인형은 미루나무 뿌리로 만들어진다. 뿌리에 수분이 많은 미루나무는 카치나들이 호피족에게 선사하는 풍부한 비를 상징한다. 카치나는 2월이면 호피족 마을에 와서 의식을 치르고 8월에 다시 돌아간다. 아이들도 6~10세의 나이에 이 포와무야 의식에 참여하기 시작한다.

카치나도 각각의 역할이 있다. 현재 알려진 카치나만 해도 400여 종에 이른다. 우파모Wupamo 카치나는 '긴 입 카치나'로 불릴 만큼 기다란 입이 특징이다. 많은 카치나들을 통솔하는 우파모는 의식이 시작되기 전에 거리를 깨끗이 청소한다. 에오토토Ewtoto 카치나는 모든 카치나들의 수장으로 영적 아버지에 속한다. 모든 계절을 다스리는 에오토토 카치나는 구름을 몰고와 비를 내리도록 한다. 시키야쿼클러Sikyaqöqlö 카치나는 콩 춤을

추는 동안 아이들에게 간단한 악기와 장난감 등의 선물을 나누어주
며, 재미있는 이야기도 들려준다.

카치나의 역할 중 눈에 띄는 부분은 아이들에 대한 교육이다.
오그르Ogre 카치나는 푸줏간에서 쓸 법한 커다란 칼과 톱, 화살 등
을 들고 다니거나 등에 바구니를 진다. 무례하거나 버릇없는 아이들
에게 겁을 줘서 나쁜 행동을 하지 못하게 하는 장치다.

마나스Manas 카치나는 여자 카치나로 머리 윗부분 양쪽으로 동
그랗게 머리카락을 말아 올린 모습이다. 그래서 호피 족의 어린 여자
아이들은 결혼 적령기가 되면 마나스 카치나처럼 머리를 양쪽으로
말아 올린다. 하지만 마나스 카치나 중에서도 전사는 한쪽만 말아
올리고 다른 한쪽은 느슨하게 풀어헤친 모습이다. 사연이 있다. 먼
옛날 이 전사가 머리 손질을 하다 한쪽 머리만 만 상태에서 적이 쳐
들어 왔다. 경황이 없던 마나스 카치나는 한쪽 머리만 말아 올린 상
태로 아빠의 무기를 빼들고 나가 마을을 지켜낸다.

호피족의 수많은 카치나들은 이렇듯 고유의 역할과 이야기를
지니고 있다. 신화와 달리 카치나들은 먼 옛날 이야기 속에 머무르
지 않고 매년 호피 족을 찾아와 자신들의 존재를 상기시키고 유익
한 비를 내린다. 농사를 잘 지어 풍족한 생활을 할 수 있도록 보살펴
주고 있는 것이다. 카치나들의 보살핌 속에서 은혜와 축복을 누리는
호피족은 늘 감사해한다. 생활 속에서 언제나 카치나를 떠올린다.
아이들은 엄마 아빠가 없을 때도 카치나가 함께 있다는 것을 느낀

여자아이 모양의 카치나 인형

광대 역할을 하는 카치나 인형
© Brooklyn Museum

78

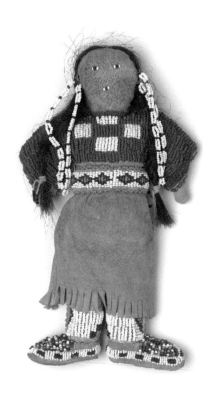

구슬 장식의 수족 인형(왼쪽)과 신발
© Brooklyn Museum

다. 그러면서 공동체의 규범에서 벗어나지 않는 반듯한 인격체로 성장하기 위해 노력하게 된다.

한곳에 정착해 농사를 짓는 호피족과 달리 사냥을 하며 이동생활을 하는 수Sioux족은 사슴 가죽으로 인형을 만든다. 구슬공예와 바느질 솜씨도 뛰어난 수족의 인형은 구슬이 빼곡히 장식되어 있다. 수족이 만드는 인형은 정교함이 현대의 인형에 뒤지지 않는다. 수족의 아이들은 성별에 따라 확연히 다른 역할을 한다.

남자아이들은 훌륭한 전사나 사냥꾼이 되는 데 필요한 기술을 익힌다. 삼촌이나 할머니가 생애 첫 활과 화살을 건네며 남자아이들을 격려한다. 반면 여자아이들은 엄마와 할머니로부터 옷 만드는 법을 배운다. 어른들은 여자아이들에게 인형을 건네며 어릴 때부터 아이 돌보는 법을 익히게 한다. 수족의 여자아이들은 인형을 위한 작은 말과 요람판 등을 만들어 주며 아이처럼 인형을 보살핀다. 인형은 수족 여자아이들에게는 친구이자 아기이다. 앞으로의 삶을 실제처럼 연습해 보게 하는 또 다른 자아이다. 여자아이들은 인형을 통해 아이를 돌보는 법, 바느질하는 법 등을 배운다.

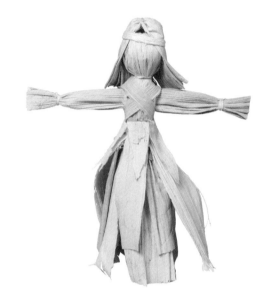

옥수수 껍질 인형

주식이 옥수수였던 아메리카에서 원주민들의 옥수수에 대한 애정은 각별했다. 마야 신화에서 사람은 옥수수로 만들어졌다. 옥수수는 콩, 호박과 함께 농업의 세 자매로 불렸다. 옥수수를 처음 심을 때면 경건한 의식을 치르며 비가 충분히 내려와 옥수수 농사가 잘될 수 있기를 빌었다. 아메리카 원주민의 중요한 일과였다. 아메리카 원주민의 옥수수 껍질 인형은 얼굴이 그려져 있지 않다. 이로쿼이 Iroquois족 사람들 사이에 그 이유에 대한 이야기가 전해져 온다.

농업의 세 자매 중 하나가 된 것을 기뻐한 옥수수의 영혼이 신에게 인간을 위해 일을 하겠다고 나섰다. 신은 기특하게 여겨 인형을 만들어 인간의 아이들을 돌보라고 명했다. 그렇게 만들어진 옥수수 껍질 인형에게 신은 예쁜 얼굴을 준다. 헌신적으로 이로쿼이의 아이들을 돌보던 옥수수 껍질 인형. 그러나 사람들로부터 계속 예쁘다

현대의 옥수수 껍질 인형

는 말을 듣게 되자 허영심을 갖게 된다. 아이들을 돌보는 일을 내팽개치고, 개울을 들여다보며 자신의 얼굴을 감상하는 일이 많아졌다. 신이 경고까지 했다. 개울에 비친 자신의 얼굴을 또 들여다보던 어느 날, 가면올빼미가 나타나 옥수수 껍질 인형의 얼굴을 낚아채 버렸다. 외모를 뽐내는 옥수수 껍질 인형에 신이 내린 벌이었다. 옥수수 껍질 인형의 전설은 교만과 허영심에 대한 경고를 담고 있다. 서로 다른 6개의 부족이 공동생활을 했던 이로쿼이족은 사람들의 섣부른 교만과 그로 인한 갈등을 특히 경계했다. 옥수수 껍질 인형을 통해 자신의 외모를 뽐내지 말도록, 타인을 외모로 판단하지 말도록 어릴 때부터 아이들에게 가르친 것이다.

사람 손가락 한 마디의 길이도 안 되는 과테말라의 걱정 인형에는 버려진 천 조각 하나도 외면하지 않는 마음이 깃들어 있다. 옷이나 직물을 만들고 남은 작은 천 조각과 실 한 가닥을 작고 가는 나뭇가지에 칭칭 감아 만든 걱정 인형. 과테말라 사람들은 여기에 눈을 그려 넣고 머리카락을 장식해 '걱정 인형'이라는 이름을 붙였다. 밤에 온갖 걱정에 잠 못 드는 아이들에게 "걱정은 인형한테 말하고 베개 밑에 넣어두렴. 그러면 인형이 네 걱정을 모두 가지고 사라진단다."라고 속삭여 준 것이다. 엄마 아빠가 해줬을 다정한 말 한마디. 그렇게 걱정 인형은 아이들에게 위로를 주었다. 아이는 걱정 인형에게 내밀한 걱정을 털어놓으며 위안을 얻는다.

미국 플로리다주 세미놀Seminole과 미코수키Miccosukee족은 야자

나무 팔메토palmetto를 깎아서 그 위에 옷을 입힌 단순한 모양의 인형을 아이들에게 만들어 주었다. 20세기 초 이 인형을 관광객에게 판매하면서 인형은 큰 인기를 얻었다. 이 부족들의 화려한 옷은 인형과 잘 어울렸다. 세미놀족과 미코수키족은 팔메토 재료를 찾는 데 많은 공을 들였다. 팔메토가 자신들의 피부색을 제대로 표현한다고 생각하기 때문이다. 인형을 만들 때는 지켜야 할 금기가 있다. 공동체 내 누군가를 닮은 인형을 만들면 안 된다는 것이다. 인형이 누군가를 닮으면 그 인형을 닮은 사람과 인형을 만든 사람에게 나쁜 일이 생긴다는 믿음에서이다.

　자연을 경외하며 공존하는 존재로 여기던 아메리카 원주민들은 주변의 재료로 인형을 만들었다. 그리고 인형을 다양한 형식으로

과테말라의 걱정 인형

아이들의 교육에 활용했다. 아이들에게 가르치고 명령하는 방식이
아니었다. 아이들이 인형을 통해 공동체의 규범을 자연스럽게 익히
도록 유도한 것이다. 이곳에서 인형은 아이들의 친구이자 어른이고
선생님이다.

세미놀 인형
ⓒ Brooklyn Museum

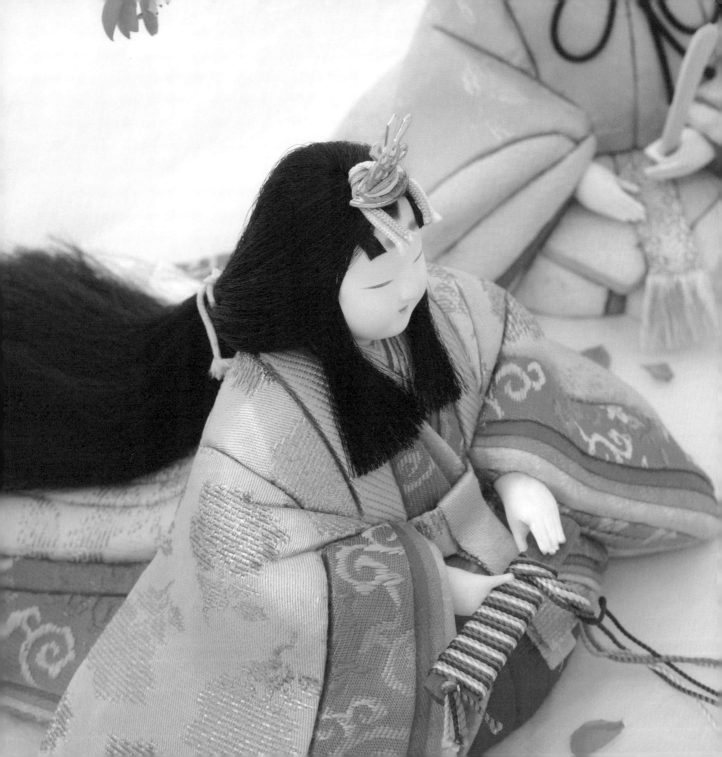

07

불행을 없애고
행운을 빌어주는 친구

일본

아시아의 외딴 섬나라 일본. 일본에서 인형은 특별하다. 아이들의 장난감이지만 안녕을 기원하고 액운을 쫓는 부적이기도 하다. 삶에 신명을 불어넣는 광대인가 하면 감상하며 수집하는 예술 작품이기도 하다. 일본에서 사람들은 생의 중요한 순간순간을 인형과 함께한다.

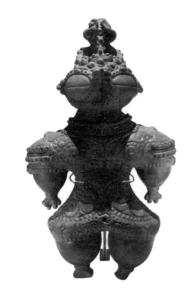

일본에서는 B.C. 14000년부터 B.C. 300년에 이르는 조몬縄文, Jomon 시대에 토우土偶, dogū 형태로 첫 인형이 발견됐다. 조몬 시대에는 주로 일본 동부 지역에서 많은 토우들이 만들어졌다. 지금까지 15,000점 정도가 전해진다. 10~30cm의 높이에 이르는 조몬 시대 토우의 생김새는 당시 다른 나라의 토우에 비해 섬세하고 장식적이다. 실제 사람의 모양을 반영하기보다 커다란 머리와 눈, 잘록한 허리, 풍만한 엉덩이 등으로 이루어졌다. 풍요를 상징하는 여신의 형태다. 특히 현대의 고글을 쓴 듯한 눈이 인상적이다.

무슨 연유에서인지 조몬 시대를 뒤이은 야요이弥生, Yayoi : B.C.300~A.D.300 시대에는 인형의 흔적이 보이지 않는다. 뒤이은 고훈古墳, Kofun : A.D.300~A.D.538 시대에는 장례식에 쓰이는 테라코타 형태의 하니와埴輪, haniwa 인형이 등장한다. 하니와는 사람들의 장례식에 쓰였다. 죽은 사람의 영혼을 받아들이거나 나쁜 영혼을 쫓아내 주는 역할을 한 것으로 알려졌다.

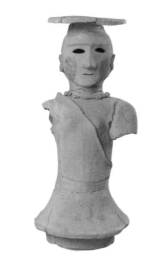

토우(위), 하니와(아래) ⓒ Brooklyn Museum

헤이안平安, Heian: 794~1185 시대인 11세기 일본 최초의 소설《겐지 이야기》에 인형에 대한 대목이 등장한다. 소설 속에서 아이들은 인형

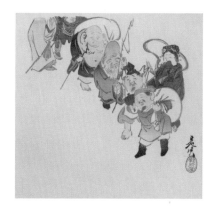

칠복신 그림 © Brooklyn Museum

을 가지고 놀고 엄마는 아이에게 아이를 지켜주는 인형을 건네준다. 또 많은 인형들이 전통적인 의식에 이용되는 것으로 묘사된다. '인형놀이'를 뜻하는 일본어 '히나아소비雛遊び, hinaasobi'란 표현이 사용하기 시작한 때도 이 시대다.

　　무로마치室町, Muromachi :1338~1573 시대에는 칠복신七福神, shichifukujin 문화가 등장한다. 칠복신은 말 그대로 일곱 명의 복을 주는 신. 벤자이텐辨財天, Benzaiten은 유일한 여신으로 인도 행복의 여신 사라스바티Saraswati에서 유래했다. 칠복신에서는 중국 당나라 여인의 옷차림에 비파를 들고 있다. 비샤몬텐毘沙門天, Bishamonten 역시 인도에서 전래했다. 불교 사천왕 중 북방을 수호하는 신으로 사무라이의 모습이다. 무력을 이용해 가난의 신과 잡귀를 퇴치한다. 다이코쿠텐大黒天, Daikokuten은 음식과 재물 복을 관장하는 신이다. 머리에는 두건을 쓰고 왼손에는 복주머니, 오른손에는 요술 망치를 든 채 쌀가마니에 올라탄 모습을 하고 있다. 에비스惠比寿, Ebisu는 어부와 상인의 신으로 오른손에는 낚싯대를, 왼쪽 겨드랑이엔 커다란 도미를 끼고 있다. 후쿠로쿠주福禄寿, Fukurokuju는 행복과 부, 장수의 신. 중국 도교의 신에서 유래했다. 길고 벗겨진 머리에 흰 수염을 하고 있다. 주로진寿老人, Jurōjin은 지혜의 신으로 후쿠로쿠주처럼 중국 도교의 신에서 유래했다. 한 손에는 지팡이, 다른 한 손에는 부채 혹은 복숭아를 들고 있다. 희고 긴 머리가 특징이다. 호테이布袋, Hotei는 풍요와 건강을 상징하는 신. 중국 당나라 말기 실존한 승려를 모델로 했다. 큰 자루 포

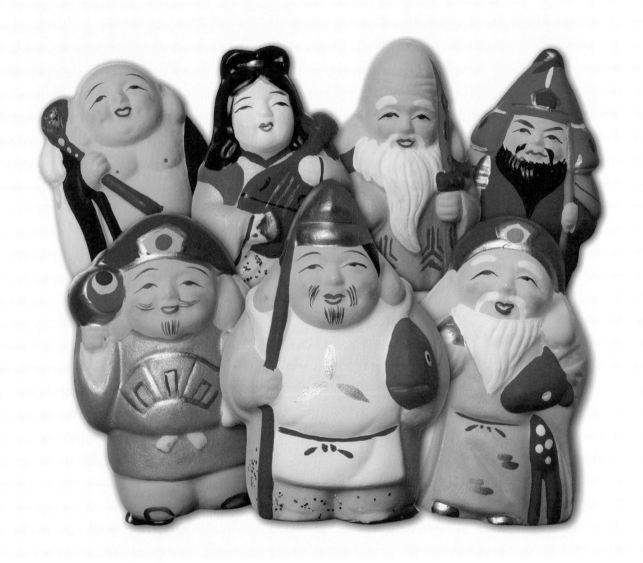

칠복신 인형

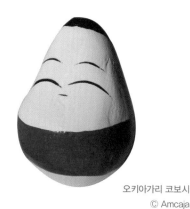

오키아가리 코보시
© Amcaja

대를 들고 뚱뚱한 배를 드러낸 모습이다. 언뜻 이해하기 힘든 국적과 유래의 조합을 보이고 있는 칠복신은 무로마치 시대에 등장해 인기를 얻는다. 칠복신은 종종 보물선을 타고 있는 모습으로 많이 그려진다. 인형으로도 즐겨 만들어졌다. 새해 첫날에 아이들이 보물선을 탄 칠복신 그림을 베개 밑에 넣고 자면 좋은 꿈을 꾼다고 믿었다. 이렇게 새해 첫날 좋은 꿈을 꾸면 한 해의 운이 좋다는 속설도 있다.

14세기부터 일본 후쿠시마현 아이즈会津, Aizu 지방에서는 오키아가리 코보시起き上がり小法師, Okiagari Koboshi[17]란 인형이 전해져 오고 있다. 중국 부도옹不倒翁의 영향을 받은 것으로 알려진 오키아가리 코보시는 무게 중심이 아래에 몰려있다. 넘어져도 다시 일어나는 오뚝이 모양으로 인내와 행운을 상징한다. 아이즈 지방에서는 새해에 가족 수보다 하나 더 많은 인형을 구입해 집에 진열해 둔다. 가족이 늘어나기를 기원해서라고 한다. 어려운 일이 있어도 언제나 다시 일어나는 오뚝이를 보며 불굴의 의지를 다졌다.

일본 인형은 에도江戸, Edo: 1603~1868 시대에 이르러 한층 찬란한 발전을 이룬다. 고쇼御所, gosho 인형은 말 그대로 풀이하면 '왕실 인형'이다. 희고 통통한 인형의 모습은 헤이안 시대 왕실 아기들의 건강에 대한 기원을 담고 있다. 나무를 조각해 형태를 만든 뒤 점토를 입히고 호분이라는 흰 안료를 이용해 얼굴색을 표현했다. 고쇼 인형은

고쇼 인형

17 다시 일어나는 동자승이라는 뜻.

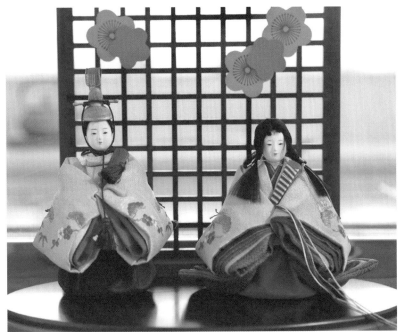

봉건시대였던 당시, 지방에서 온 다이묘(大名:지방 영주)들에게 선물하는 관습이 생겨나면서 널리 알려지게 되었다. 완성도가 높은 데다 귀여운 아기의 얼굴이 인기를 끌어 에도 시대에 크게 발전한다. 히나 인형(雛人形, Hina doll)도 이 시대에 정점을 보여준다. 히나 인형이 처음 등장한 곳은 1620년대 일본 왕실로 추정된다. 헤이안 시대부터 매년 3월 3일에 남녀 한 쌍의 종이인형에 부정한 기운을 실어 물에 띄워 보내는 행사를 치렀다. 인형을 자신의 몸에 문질러 액을 인형에게 옮겨 보내

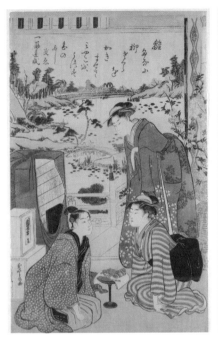

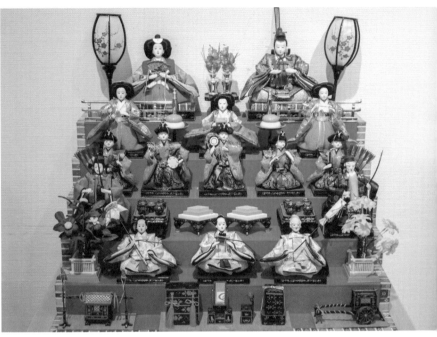

히나 마츠리를 준비하는 모습(왼쪽)
© British Museum
화려함의 극치를 보여주는 히나 인형

는 의식을 나가시 비나流し雛, nagashi bina라고 한다.

에도 시대에는 나가시 비나 때 왕실과 귀족 아이들이 히나 인형을 꾸며 가지고 놀던 풍습인 히나 아소비가 어우러져 히나 마츠리로 발전했다. 히나 인형은 여자아이들의 건강과 행운, 영화를 기원하는 의미를 지녔다. 화려함이 극에 달한다. 5~7개의 단에 빨간 천이나 까만 천을 깔아 장식한다. 이 단 전체에는 모두 15개의 인형이 놓인다. 단마다 놓이는 인형과 장식이 상세하게 정해져 있다. 맨 윗단

에는 '다이리 비나內裏雛, dairibina'라는 천황과 황후의 인형을 놓는다. 천황은 홀笏: 손에 드는 판자을 들고 있고 황후는 풍성해 보이는 머리 모양에 부채를 쥐고 있다. 뒤에는 병풍이, 앞에는 등과 벚꽃, 복숭아꽃이 놓인다. 두 번째 단에는 산닌칸조三人官女, sannin kanjo라는 세 명의 궁녀가 국자와 술 주전자, 결혼식 장식 등을 들고 과자가 놓인 소반 앞에 앉아 있다. 세 번째 단에는 악기를 연주하는 다섯 명의 악사 고닌바야시五人囃子, gonin bayashi가 있다. 각각 크고 작은 세 개의 북과 피리를 연주하거나 노래를 부르는 모양이다. 네 번째 단에는 두 명의 대신이 있다. 한 명은 나이가 든 대신, 다른 한 명은 젊은 대신으로 대비를 이룬다. 대신들 사이에 밥상이 놓여져 있다. 다섯 번째 단에는 세 명의 시종이 있다. 이 시종의 구성은 지역마다 다르다. 히나 단 에는 술과 떡 등 다양한 음식들도 함께 놓는다. 대부분 액이나 악한 기운을 막는 역할로 쓰인다.

3월 3일의 히나 마츠리는 여자아이들을 위한 것이다. 남자아이들은 5월 5일 탄코노셋쿠端午の節句, Tango No Sekku 축제를 펼친다. 남자아이들의 날은 어린이날이기도 하고, 단오절이기도 하다. 에도 시대에는 사무라이 집 앞에 무기와 투구, 깃발을 두었다. 그러다 무기와 투구 대신 커다란 잉어 모양의 깃발 고이노보리鯉のぼり를 집 앞에 휘날리게 하는 것으로 바뀌었다. 잉어가 바람에 펄럭이는 모습은 물살을 거슬러 올라가는 강한 생명력을 상징한다. 이날 집에는 일본 설화에 전해져 오는 용맹한 소년 킨타로金太郎, Kintaro와 모모타로桃太郎,

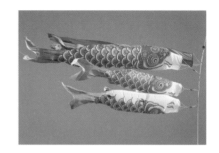

고이노보리

고가츠 인형

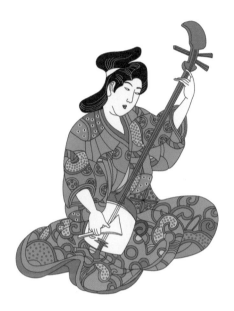

샤미센(왼쪽)과 분라쿠

_{Momotaro} 인형, 무사 인형 혹은 투구를 전시해 둔다. 탄코노셋쿠에 주로 전시하는 무사 인형을 고가츠五月, Gogatsu 인형이라고 한다.

　일본을 대표하는 인형극 분라쿠文樂, bunraku가 발달한 것도 이때다. 분라쿠는 대사를 말하는 사람 다유太夫, Tayū와 샤미센 연주자, 인형 조종사로 구성된 종합예술로 커다란 인형을 움직이며 극을 전개해 나간다. 분라쿠에서 인형은 실제 사람을 그대로 묘사한 것처럼 정교하다. 인형 하나에 세 명의 조종사가 있다. 인형을 돋보이게 하기 위하여 인형 조종사들은 얼굴까지 검게 가린다. 분라쿠가 발달하기 이전의 인형극은 어부와 상인의 신 '에비스'의 신사에서 시작됐다. 무로마치 시대 때부터 일본 효고현 에비스 신사에 있던 연희패가

에비스의 모습을 한 인형을 사람의 손으로 움직이는 방식으로 곳곳을 돌아다니면서 유쾌한 인형극을 펼쳤다. 에비스 인형을 상자에 넣어 다녔다고 해서 이들을 에비스 카키夷舁き, ebisu kaki라고 불렀다. 에비스 카키라는 인형극이 이야기를 악기와 노래로 전하는 조루리淨瑠璃, jōruri라는 형식을 만나 발전한 것이 분라쿠다. 그래서 분라쿠를 닌교 조루리人形淨瑠璃, ningyo jōruri라고 부르기도 한다.

키메코미木目込み, Kimekomi 인형은 독특한 방식으로 일본 옷의 아름다움을 한껏 살린 인형이다. 1736~1741년 사이 교토 카미 가모上賀茂, Kamigamo 신사의 장인이었던 타다시게 타카하시Tadashige Takahashi가 가모강에서 자라는 버드나무를 이용해 만들기 시작한 데서 유래했다. 타다시게 타카하시는 버드나무로 사람의 모양을 만든 뒤 가늘게 몇 개의 홈을 팠다. 여기에 기모노 천 조각을 작게 만들어 입혔다. 얼굴은 호분을 이용해 하얗게 표현했다. 키메코미는 에도 시대에 널리 퍼졌다. 그 후로 대표적인 일본 인형의 하나로 자리 잡았다.

일본 북동부 미야기현에서 2백여 년 전 처음 등장한 코케시小芥子, Kokeshi는 원통형의 목각인형이다. 몸통과 얼굴만 있는 극도로 단순한 여자아이의 모습을 하고 있다. 하지만 이 단순한 형태 속에 무심한 듯한 표정과 귀여운 비율, 깜찍함이 맞물려 인기를 얻었다. 코케시 인형은 곧 일본 북동부의 다른 온천 지역으로 퍼져 나갔다. 이곳을 찾은 관광객들에게 큰 인기를 얻었다. 코케시 인형에는 일본 절이나 신사에서 발전해 온 목각인형의 기술이 집약된 단순함의 멋이

키메코미 인형

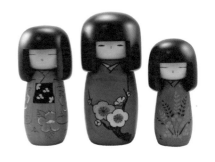

코케시 인형

있다. 얼굴에는 가느다란 눈과 거의 점을 찍은 듯한 입 모양만 표현됐는데 그 자체로 멋진 스타일을 완성시켰다.

일본 목각인형의 발전은 러시아 마트료시카 인형에 영감을 준 칠복신 인형에서도 엿볼 수 있다. 일본에서는 칠복신은 물론 다루마 達磨, Daruma 인형도 인형 안에 인형이 있는 모양으로 만들었다. 중국 선종의 창시자 달마 대사의 모양으로 만든 일본의 또 다른 오뚝이 인형 다루마. 다루마는 9년 동안 면벽수행에 정진하느라 손과 발이 다 닳았다는 달마 대사를 기리는 인형이다. 달마 대사가 이런 강인함과 인내로 성취를 이룬 데서 착안해 만들어졌다. 다루마는 보통 눈동자가 그려지지 않은 상태이다. 매년 새해를 시작할 때 결심을 세우거나 소원을 말하는 등 목적이 있을 때 한쪽 눈을 먼저 그려 넣는다. 목적이 이루어지면 다른 한쪽 눈을 마저 그린 뒤 태운다. 다루마가 지금처럼 오뚝이 모양이 된 시기는 정확하게 알려져 있지 않다. 행운의 상징이 된 것은 1760년대 군마현 타카사키 高崎, Takasaki에 있는 다루마 절 영향으로 볼 수 있다.

당시 다루마 절 승려가 새해의 행운을 기원하기 위한 부적의 일종으로 나무로 다루마 틀을 만들어 주었다. 부근에서 잠사 蠶絲를 하던 농부들이 이 틀을 파피에 마셰 Papier Mârche [18] 인형으로 만들었다. 다루마는 시간이 지나며 오뚝이 모양으로 바뀌었다. 다루마는 다른

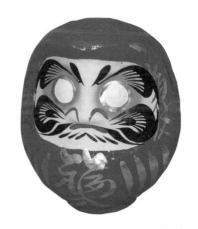

다루마 인형
© British Museum

18 종이 펄프에 아교, 석회 등 다른 재료를 섞어 형틀에 눌러 열을 가해 모양을 만드는 방법.

지역으로도 알려져 인기를 얻게 되었다. 칠전팔기의 대명사 다루마를 통해 일본 사람들은 어떤 어려움도 이겨내겠다는 의지를 다졌다.

오이타현에는 히메 다루마姬だるま, Hime Daruma가 있다. 여성 모양의 다루마 인형인 히메 다루마는 무사 집안에 시집간 여성이 혹독한 시집살이를 참고 견딘 이야기에서 유래했다. 여자아이가 태어날 때 건강과 행운을 소망하며 만들어진다.

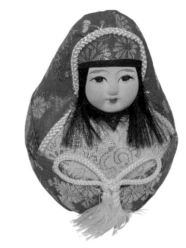

히메 다루마 인형

한 발을 든 고양이 모양의 마네키네코招き猫, Manekineko 역시 행운을 기원한다. 마네키네코는 1620년께 도쿄 고토쿠지豪德寺, Gotokuji에서 시작됐다는 설이 가장 유력하다. 당시 히코네彦根, Hikone 영주가 새 사냥을 마치고 절 앞을 지나던 중이었다. 절에서 기르던 고양이가 마치 영주에게 절 안으로 들어오라는 듯 한쪽 발을 들고 까딱였다. 영주는 고양이가 신기해서 절에서 쉬어가기로 했다. 절에 들어가자마자 영주가 서 있던 자리에 벼락이 떨어졌다. 폭우도 뒤따랐다. 절 고양이가 들어오라는 듯한 발짓 덕분에 영주는 벼락과 폭우를 피할 수 있었다. 그 후, 영주는 절에 자신의 조상을 모셨다. 고토쿠지에는 이후 커다란 고양이상이 세워지고 사람들은 소원을 빌었다. 소원이 이루어질 때마다 고양이 인형을 갖다 놓았다. 이 행운의 고양이는 어느 발을 들고 있느냐에 따라 불러들이는 행운이 다르다. 고양이의 오른발은 돈을, 왼발은 손님을 부르는 것을 의미한다.

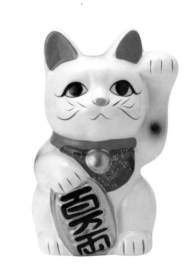

마네키네코 인형

일본에서 인형은 나쁜 일은 막아주고 좋은 일은 부르는 강력하고도 친근한 벗이다. 일본에서는 태어나면서부터 어려움과 기쁨

기어가는 아이 모양의 카라쿠리
ⓒ V&A Museum

을 인형과 함께 나눈다. 삶이 힘들어도 인형은 이런저런 사연을 들려주며 이겨낼 힘을 준다. 일본 사람들의 인형에 대한 각별함은 이런 면에서 당연하다. 그래서 일본에서 인형은 한낱 아이들의 장난감에 그치지 않았다. 점점 더 공을 들여 섬세하게 만들고 더 예쁘게 꾸미며 애정을 담아가는 대상이 되었다.

일본에서 인형 문화의 발전은 에도 시대에 최고조에 달한다. 인형 문화가 발전하면서 인형을 구입하거나 선물하는 사람이 늘어났다. 사람들은 인형의 아름다움에 빠져들었다. 인형으로 집을 장식하는 바람이 불었다. 여기에 서구와의 교류가 시작되면서 일본 인형에 새로운 변화가 생겨났다.

카라쿠리絡繰, Karakuri라는 일본 전통 자동인형이 등장한 것도 이때다. 카라쿠리는 안쪽에 태엽이나 실 등을 넣어 인형이 일정한 행동을 자동으로 반복하도록 만든 인형이다. 공교롭게도 일본 카라쿠리 인형과 유럽에서 '오토마타automata'라는 이름의 자동인형이 거의 동시대에 발전해 나갔다.

카라쿠리 인형의 원조는 중국에서 전해져 내려온 물시계와 톱니바퀴를 이용해 늘 남쪽을 가리키는 작은 나무인형이 있던 지남 차指南車, South Pointing Chariot라고 볼 수 있다. 일본에서는 카라쿠리와 비슷한 인형, 혹은 기구가 그전부터 단순한 형태로 꾸준히 전해 내려왔다. 에도 시대가 시작되기 전인 1551년 스페인 선교사 프란치스코 하비에르Francisco de Xavier가 서양의 태엽 시계를 처음 전달했다. 일본 사람

들은 이 태엽 시계에 엄청난 관심을 보였다. 일본은 그때까지 사용해 오던 불편한 시간 체계를 바꾸고 태엽 시계에 쓰이는 기술을 다양한 분야에 빠르게 응용했다. 서구 문명의 유입에 대한 뜨거운 관심과 달리 당시 도쿠가와德川, Tokugawa 막부는 자국민들의 해외여행을 금지시키고 쇄국정책을 폈다. 쇄국정책 중에도 난학蘭學, Rangagu이라는 이름으로 네덜란드의 문물은 받아들였는데, 난학은 카라쿠리를 더 정교하게 만드는 데 도움이 됐다. 새로운 기술에 목말랐던 많은 카라쿠리 장인들은 18세기 중반, 항구 도시 나가사키에 네덜란드 시계 장인들이 왔을 때 이들을 만나 많은 지식을 습득했다. 심지어 한 네덜란드 장인에게는 일본에 남아서 기술을 가르쳐 달라고 부탁했다. 이렇게 일본 카라쿠리는 네덜란드의 기술과 만나 더욱 발전할 수 있었다. 카라쿠리는 이전까지 인형의 아름다움에 탐미하던 일본인들에게 아름다움은 물론 즐거움과 놀라움을 함께 안겨주며 큰 사랑을 받았다.

지남 차
ⓒ Andy Dingley

　카라쿠리는 자시키座敷, Zashiki 카라쿠리, 다시山車, Dashi 카라쿠리, 부타이舞臺, Butai 카라쿠리 세 종류로 나뉜다. 자시키 카라쿠리는 작은 형태의 카라쿠리다. 주로 반복해서 차茶를 따르는 모양으로 만들어진다. 다시 카라쿠리는 축제 때 퍼레이드용으로 쓰이고 부타이 카라쿠리는 주로 무대에서 공연할 때 쓰였다. 일본 기업 도시바의 창업주 다나카 히사시게田中 久重, Tanaka Hisashige는 뛰어난 카라쿠리 장인이기도 했다. 그는 훌륭한 카라쿠리 작품들과 만년시계万年時計를 남겼다.

자시키 카라쿠리

부타이 카라쿠리(왼쪽)
축제에 퍼레이드를 위해 쓰이는 다시 카라쿠리

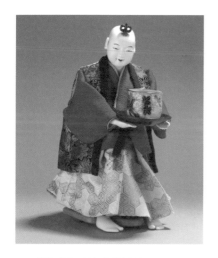

차를 따르는 소년 카라쿠리 © British Museum

17세기 후쿠오카의 하카타博多, Hakata에서는 초벌구이 된 도자기 재질에 밝고 화려한 색이 칠해진 인형을 선보였다. 하카타 인형은 당시 영주였던 구로다 나가마사黑田長政에게 도공들이 선물한 데서 시작됐다. 지역에서 꾸준히 사랑받던 하카타 인형은 1900년 파리 만국 박람회에 출품되어 세계인의 시선을 사로잡았다. 하얗고 부드러운 피부의 표현, 가늘고 분위기 있게 연출된 얼굴, 실제처럼 부드럽게 그려진 옷 등은 하카타 인형을 한층 높은 경지로 올려놓았다. 하카타 인형 장인들은 보다 사실적이며 정교한 인형을 만들기 위해 이론 공부를 병행하며 완성도를 높였다. 1925년 개최된 현대 장식미술 및 산업미술 국제전에서 일본 하카타 인형이 금메달과 은메달을 모두 차지했다. 하카타 인형은 제2차 세계대전 중 일본에 주둔했던 미군들에 의해 널리 알려졌다.

귀여운 사내 혹은 여자아이의 모습을 한 이치마츠市松, Ichimatsu 인형은 하카타 인형보다 먼저 미국 사람들에게 알려졌다. 이치마츠 인형은 에도 시대 중반이었던 18세기 교토에서 만들어졌다. '이치마츠'란 이름은 특이하게도 젊은 사내 역할을 주로 맡았던 가부키 배우 사노가와 이치마츠佐野川市松, Sanogawa Ichimatsu의 이름을 딴 것이다. 많은 일본 인형이 피부를 새하얗게 표현해 왔던 데 반해 이치마츠 인형은 실제에 가까운 피부색으로 생동감을 줬다. 전통적인 검은 머리에 구슬 눈을 하고 실크로 만들어진 전통 옷을 입혔다. 인체 비율도 사실적으로 구성됐다. 화사하고 깜찍한데다 예술적 완성도까지 갖춘 이치마츠 인형은 19세기와 20세기 일본에서 가장 사랑받는 인형의 하나가 되었다. 남자 인형으로 시작해서 점차 여자 인형도 만들었다.

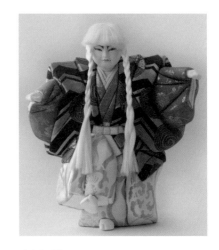

하카타 인형

네덜란드를 제외한 다른 나라와의 수교를 거부하던 일본으로부터 개항을 이끌어낸 미국의 매슈 페리Matthew Perry 제독은 1854년 일본에 총기류와 무전기 등을 선물했다. 일본은 화답으로 다양한 종류의 수공예품을 전달했는데 여기에는 이치마츠 인형과 고쇼 인형이 포함됐다. 일본 인형을 처음 접한 미국 사람들은 뛰어난 솜씨에 놀랐다고 한다. 비슷한 시기에 네덜란드 상인에 의해 독일에도 일본 인형이 전해진다. 당시 유럽에서도 인형이 뛰어난 품질로 만들어지고 있었는데, 일부 독일 인형은 일본 이치마츠 인형을 응용해 만들어지기도 했다. 일본은 1870년부터 인형을 유럽과 미국에 수출하기

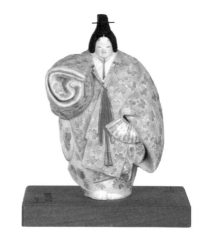

하카타 인형

시작했다. 인형은 다른 공예품들 못지않게 주요한 수출 품목이 되었다.

일본은 외국과 인형을 통한 교류도 활발히 했다. 1923년 일본에서 관동 대지진으로 큰 피해를 입자 미국의 어린이들은 일본 어린이들을 위로하기 위해 12,000개의 인형을 전달했다. 일본 사람들은 이 인형을 '파란 눈 인형'이라 부르며 신기해했다. 그리고 답례로 1927년 각 지역 장인들이 정성 들여 만든 58개의 이치마츠 인형을 편지와 함께 미국에 보냈다. 이때 보내진 이치마츠 인형은 58개의 지역에서 하나씩 만들어 낸 지역 특산으로 80cm가 넘는 큰 키의 인형이었다. 높은 완성도에 일본의 문화가 오롯이 담긴 '우정의 인형'은 미국에서

(왼쪽부터) 우정의 인형으로
만들어진 시마네 양,
미국 어린이들이 보낸
파란 눈 인형, 이치마츠 인형

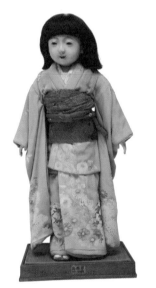

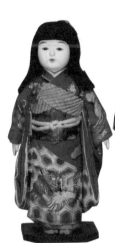
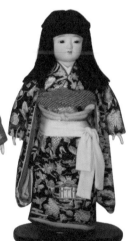

© Daniel Schwen

화제가 됐다. 미 전역에서 일본 인형 전시회가 개최될 정도였다. 이때부터 일본의 고풍스러운 이치마츠 인형은 수집가들에게 널리 알려졌다.

에도 시대 일본에서는 가부키나 분라쿠, 일본의 가면극 노能, Noh처럼 정통 공연과는 차별되는 대중 공연 열풍이 일었다. 미세모노見世物, misemono라고 불리던 이 대중 공연은 절이나 신사 등에서 연중 몇 차례에 걸쳐서 선보였다. 대중들을 상대로 20세기 초까지 다양하고 기묘한 레퍼토리로 인기를 얻었다. 이 미세모노에 이키生, Iki라는 실제 사람 모양의 인형이 등장하기 시작했다. 지금의 마네킹과 비슷한 이키는 등장부터 많은 화제를 낳았다. 처음에는 비교적 거칠게 만들어졌던 이키는 시간이 지날수록 정교함이 더해져 실제 사람을 연상케 했다. 이키 인형은 때로는 환상적이고, 때로는 그로테스크한 느낌을 주면서 많은 이야기의 소재가 되었다. 일부 지역에서는 실제와 같은 크기의 인형이 사람들에게 두려움을 준다는 이유로 크기를 제한하기도 했다. 마츠모토 키사부로松本喜三郎, Matsumoto Kisaburo와 야스모토 카메하치安本亀八, Yasumoto Kamehachi는 사람의 얼굴이며 표정, 몸짓, 옷차림까지도 정교하게 재현한 이키 인형 작가로 유명하다.

19세기 말과 20세기 초, 일본에서는 비스크 인형[19]이 널리 만들어졌다. 제1차 세계대전과도 연관이 있다. 당시 미국에서는 프랑스

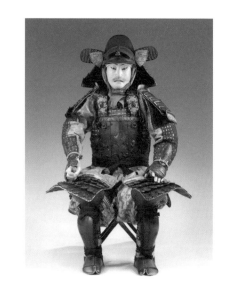

사무라이 모습의 이키 인형
ⓒ V&A Museum

19 가마에서 두 번 구워 완성도를 높인 도자기 인형.

와 독일의 비스크 인형 수요가 많았다. 이 두 나라가 전쟁으로 인형을 만들어내지 못하자, 인형 제작기술이 뛰어났던 일본이 이 수요를 상당 부분 떠맡아 비스크 인형을 만들었다. 깜찍함으로 서구에서 인기 있었던 큐피Kewpie는 물론 많은 기술이 요구되는 독일 인형들을 그대로 만들어냈을 뿐 아니라 새로운 스타일도 선보였다. 일본 노리타케 컴퍼니의 전신인 모리무라森村, Morimura 브라더스가 이때 다양한 인형들을 생산했다. 인형 문화가 일찍이 발달했던 일본에서 유럽과 미국이 만들어내던 인형을 그대로 만드는 일은 그리 어렵지 않았다. 여기에 일본의 개성을 살린 새로운 시도들을 덧붙이며 자신들의 뛰어난 인형 문화를 널리 알렸다.

깊고 다양하게 발전한 역사를 통해 인형은 일본의 문화 전반에 큰 영향을 끼쳤다. 인형의 발전 없이 일본에서 지금처럼 각양각색의 캐릭터들이 펼쳐지는 애니메이션이 가능했을까. 애니메이션에서의 모습을 그대로 구현해 묘사한 구체관절 인형과 피겨들이 나올 수 있었을까. 유난하고도 긴, 각별한 인형 사랑은 일본 정체성의 한 부분을 단단히 지탱하며 풍성한 수확을 걷고 있다.

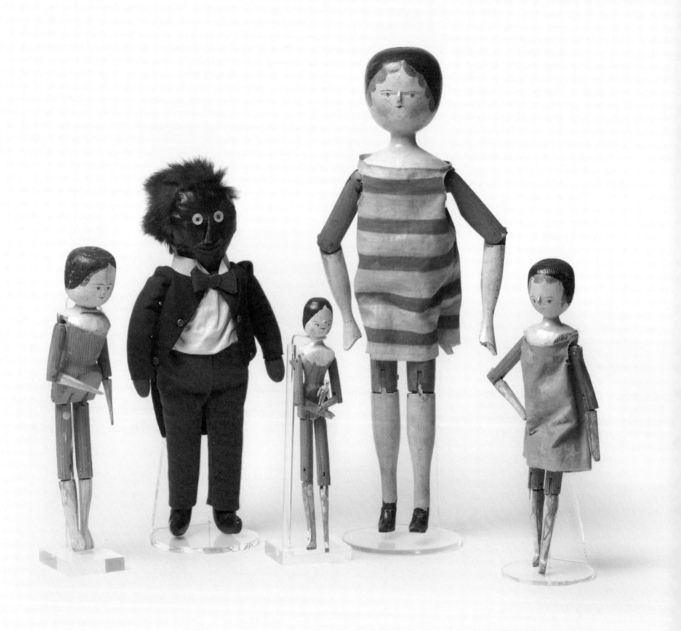

골리워그 인형과 목각인형들

08

인형의
새 시대를 알리다

영국

오랜 인형의 역사에서 즐겨 쓰인 재료는 단연 나무였다. 재료를 구하기도, 모양을 내기도 쉬웠다. 고대 이집트는 물론, 고대 로마 시절에도 많은 인형들이 나무로 만들어졌다. 17세기 영국에서는 아주 새로운 목각인형이 나타나기 시작했다. 이 새로운 목각인형은 당대 귀족의 세련된 옷차림을 그대로 재현했다. 1680년에 만들어진 것으로 보이는 53cm 높이의 목각인형 늙은 참주Old Pretender[20]는 얼굴은 물론 옷의 세세한 부분까지 정교하게 표현했다. 당대의 뛰어난 장인들 작품으로 추정되는 이유다. 얼굴에는 동그란 검은 점들이 있다. 당시 귀족들 사이에 유행하던 뷰티 패치beauty patch[21]다.

1690년에 만든 것으로 보이는 클래펌 경과 부인Lady And Lord Clapham[22]은 참주 인형과 비슷한 스타일이다. 복식과 가구의 꼼꼼한 재현은 아이들 놀이용이 아닌 어른들을 위한 인형으로 짐작하게 한다. 영국 런던 주위에서 발견되는 이 시기의 목각인형은 상당히 수준이 높다. 소나무를 깎아 만든 인형은 몸체와 팔, 다리가 구분된다. 허리를 잘록하게 표현하고 팔의 위쪽 부분은 천으로, 아래쪽은 나무로 만들었으며, 손가락 모양까지 섬세하게 나무를 깎았다. 상체와 다리는 제혀맞춤[23]을 했다. 인형 전체 바탕에 젯소gesso를 칠한 뒤

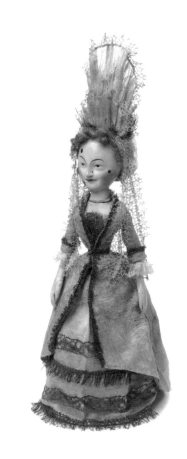

늙은 참주 인형 ⓒ V&A Museum

20 제임스 2세 왕가가 소유했던 인형이라 소유자 가문 제임스 프란시스 스튜어트의 애칭이 이름으로 붙여졌다.
21 용모를 돋보이게 하기 위해 실크나 벨벳으로 얼굴에 장식한 것.
22 높이 48cm.

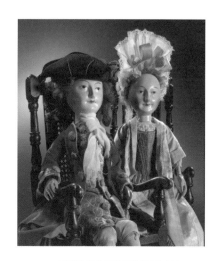

클래펌 경과 부인 인형 ⓒ V&A Museum

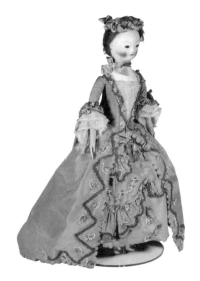

앤 여왕 인형(1775) ⓒ V&A Museum

에 얼굴 부분을 그려 넣었고, 옷은 입고 벗을 수 있도록 만들었다. 영국 초기의 목각인형은 18세기에 들어서면서 더 정교해진다. 눈은 아몬드처럼 크고 둥글게 만들어 입체감을 살렸다. 눈동자는 이전처럼 물감으로 그려 넣는 대신 구슬을 끼워 넣었다. 어깨는 조금 더 좁고 둥글게, 허리는 더 잘록하게 해서 맵시를 살렸다. 눈썹은 길게, 가느다란 점무늬를 연속적으로 그려 분위기를 살렸다. 눈 주위 역시 같은 방식으로 장식했는데, 사람의 머리카락을 이용했다.

실제 옷을 그대로 재현하는 것은 물론 시계를 달아 장식하기도 했다. 자수를 놓아 장식한 속옷을 옷 안에 입혔다. 남자 인형보다는 여자 인형이 훨씬 많았다. 17세기 말과 18세기 초에 만든 인형은 앤 여왕 인형Queen Anne Doll이라는 애칭으로 불린다. 엄밀히 따지면 영국 초기의 이 목각인형들은 대부분 앤 여왕의 재위 기간인 1702~1714년보다는 더 일찍, 혹은 더 늦게 만들어진 인형이라 정확한 명칭은 아니다. 하지만 이 당시 스타일의 인형들을 통칭하는 앤 여왕 인형은 독특한 모양과 화려한 옷 장식으로 지금까지도 널리 사랑받고 있다.

귀족과 왕실의 옷을 재현해 낸 영국의 초기 목각인형은 이후 찬란하게 발전할 유럽 인형의 역사를 예고했다. 특히 프랑스와 독일을 중심으로 유럽 인형은 하루가 다르게 발전했다. 영국 인형 제

23 나무의 한쪽 측면에 홈을 파고 다른 쪽 측면에 내밈을 만들어 맞추는 방식.

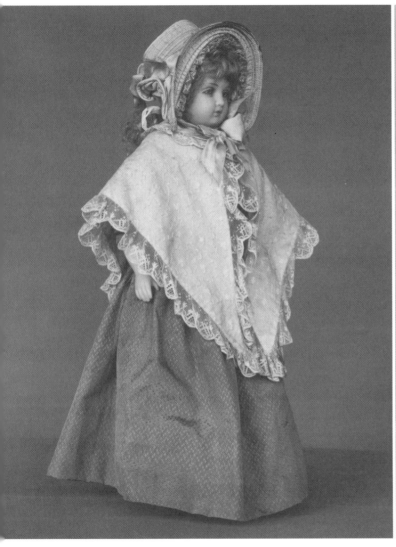

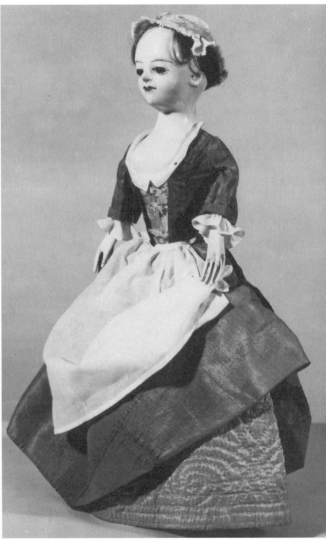

1820~1825년 사이에 만들어진 영국 밀랍인형 ⓒ V&A Museum

앤 여왕 인형 ⓒ V&A Museum

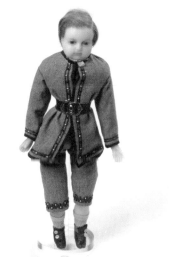

영국 밀랍인형 © V&A Museum

작자들은 사람의 피부를 실감나게 재현할 재료로 밀랍wax을 선택했다. 밀랍으로 머리와 팔, 다리를 만들어 솜이 든 몸통과 연결했다. 19세기 중반까지 밀랍인형은 큰 인기를 얻었다. 도자기 인형 분야에서 독일이나 프랑스에 뒤졌던 영국에서는 밀랍인형이 꾸준히 발전했다. 새면Salmon 부인은 18세기 초 런던 플리트 가에 2층 규모의 '밀랍 작업실'이란 이름을 내걸고 밀랍인형 전시회를 개최했다. 이 시대에 이미 마담 투소Madame Tussaud와 같은 작품들을 실물 크기로 선보였던 것이다.

마담 투소는 밀랍 주조 기술이 뛰어났던 필리페 쿠티우스Philippe Curtius에게서 가르침을 받았다. 어릴 때, 루이 16세 왕가에서 왕실 가족들과 함께 살았던 마담 투소는 프랑스 혁명이 일어나자 영국으로 도피했다. 이후 런던에서 작품을 선보이면서 큰 인기를 얻었다. 새면 부인이나 마담 투소의 밀랍 작품은 사이즈나 형태가 인형이라기보다 조각에 가까웠다. 하지만 영국 밀랍인형의 발전을 앞당기는 데 큰 기여를 했다.

영국 밀랍인형의 발전에는 어거스트 몬타나리August Montanary 부인의 공이 컸다. 몬타나리 부인은 밀랍 모형 제작자였던 남편 나폴레옹 몬타나리Napoleon Montanary와 함께 영국 밀랍인형의 전성기를 이끌었다. 1851년 런던 만국박람회가 이들 부부의 명성을 높이는 계기가 되었다. 몬타나리 부인은 박람회에서 빅토리아 여왕 인형으로 수상한 바 있다. 여왕의 얼굴을 섬세하게 묘사한 것은 물론 여왕이 입

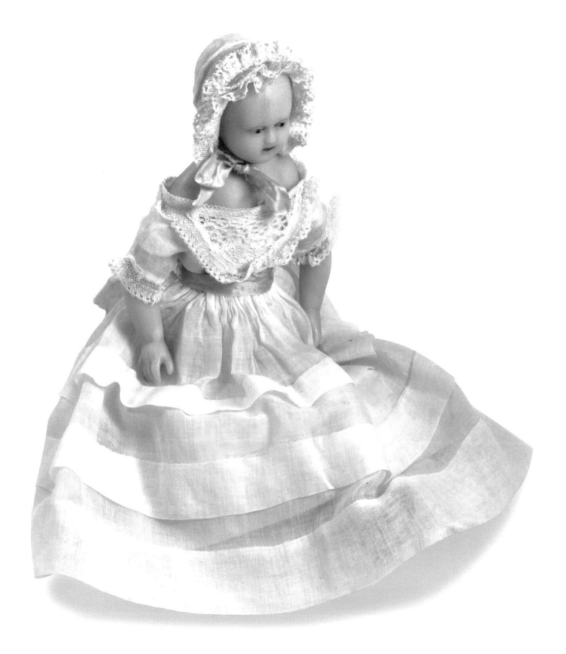

몬타나리 밀랍인형 ⓒ V&A Museum

몬타나리 밀랍인형 표시 ⓒ V&A Museum

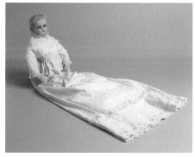

피에로티 밀랍인형 ⓒ V&A Museum

었던 드레스를 사실적으로 되살려냈다. 이 박람회에서 남편 나폴레옹 몬타나리는 멕시코 사람들이 농사짓는 풍경을 밀랍 모형으로 전시해 호평을 받았다. 몬타나리 밀랍인형은 밀랍으로 사람의 표정과 분위기를 잘 살려내면서 실제 사람의 머리카락을 밀랍에 심는 새로운 기법을 선보였다. 몬타나리 부인은 지금까지도 영국 밀랍인형의 선구적인 장인으로 꼽힌다. 몬타나리 인형이 성공하자 영국에서 유사한 밀랍인형들이 앞다투어 등장했다. 몬타나리 가족은 복제품과 구별하기 위해 인형을 연결하는 몸통 위에 글씨를 써서 표시했다.

피에로티Pierotti 가문의 인형도 몬타나리 인형만큼이나 영국에서 유명했다. 이탈리아에서 이주해 온 피에로티는 원래 밀랍 모형 제작가였다. 밀랍을 다루는 솜씨가 뛰어난데다 눈동자와 표정 묘사가 능숙한 그의 인형에서 사람의 감성이 느껴진다는 평가를 얻었다. 피에로티 가문은 밀랍과 파피에 마세, 복합재료 등을 조합하는 다양한 실험을 통해 밀랍인형 제작기술을 발전시켰다. 사업 수완도 뛰어났다. 피에로티 인형도 몬타나리 인형처럼 사람의 머리카락을 심었다. "여성들이 머리카락을 보내면 인형 머리에 심겠다" "주문자와 똑같은 머리 모양으로 만들 수 있다"는 식의 홍보로 사람들의 마음을 샀다. 밀랍인형의 제작 과정 자체를 상품화하며 대중이 밀랍인형을 친근하게 느끼도록 했다. 몬타나리와 피에로티 인형은 영국 밀랍인형의 장을 활짝 열었다. 도자기 인형 부문에서는 독일과 프랑스에 뒤처졌던 영국이 밀랍인형 부문에서는 독자적인 영역을 구축했다.

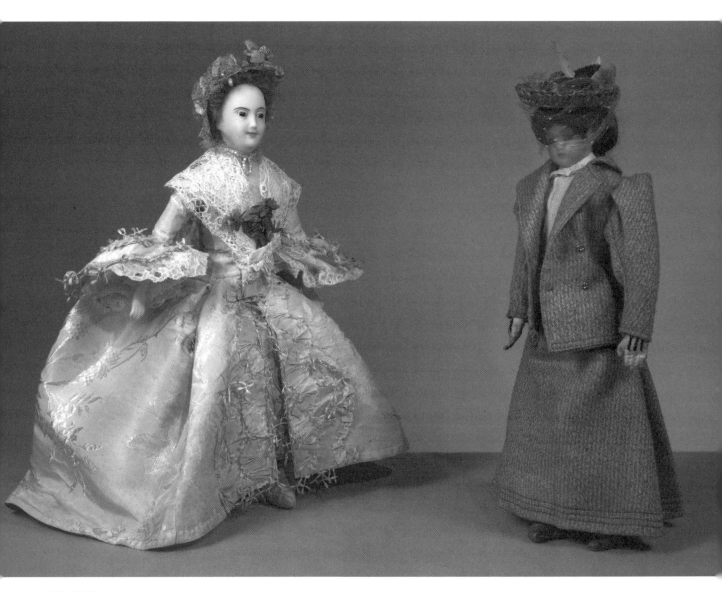

영국 밀랍인형 ⓒ V&A Museum

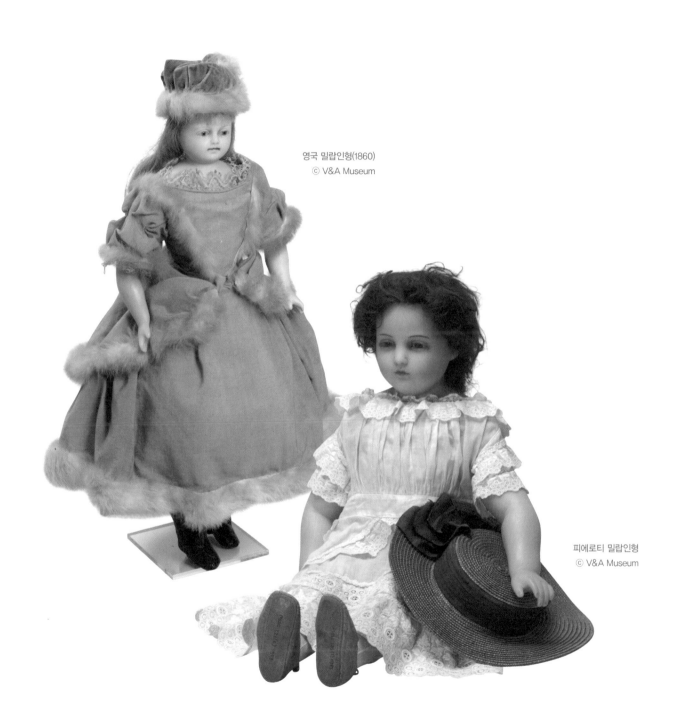

영국 밀랍인형(1860)
ⓒ V&A Museum

피에로티 밀랍인형
ⓒ V&A Museum

영국의 매체 〈더 그래픽The Graphic〉은 1879년 "영국은 밀랍인형으로 세계를 제패했다"고 보도했다.

영국의 빅토리아 앤 앨버트Victoria And Albert 박물관에는 프린세스 데이지Princess Daisy라는 아기 모양의 인형이 있다. 프린세스 데이지는 인형도 뛰어나지만 백여 개에 이르는 완벽한 인형 레이에트layette[24]를 구성해 눈길을 사로잡는다. 캐노피가 있는 침대는 물론이고 드레스, 모자, 모자 스탠드, 금으로 만든 인형 핀과 팔찌, 진주로 만든 목걸이 등이 모두 포함됐다.

프린세스 데이지는 1894년 네덜란드 암스테르담에 살던 그로테 트위스Grothe Twiss 여사가 가난한 어린이들을 돕는 자선 행사의 흥행을 위해 영국에서 구입한 밀랍인형과 장인에게 주문해 만든 아기 용품을 결합해 만든 것이다. 1895년 암스테르담에서 열린 국제박람회에서 큰 성공을 거둔 그녀는 영국 왕 조지 5세King George V와 메리 여왕Queen Mary의 2세 메리 공주에게 이 인형과 레이에트를 선물했다. 목각인형과 밀랍인형에서 두각을 나타냈던 영국은 19세기 후반, 독일과 프랑스가 앞다투어 도자기 인형을 만들어낼 때 함께 발전하지 못했다. 독일이 전쟁에 휩쓸리면서 인형을 만들어내지 못하자 급조된 인형들을 만들어냈을 뿐이다. 이마저도 아시아의 먼 나라 일본에 밀리는 형국이었다.

24 아기 옷, 혹은 갓난아이 용품 세트를 갖춘 것.

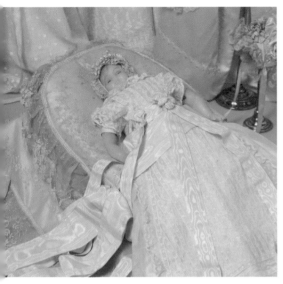

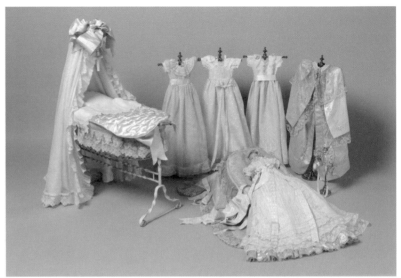

프린세스 데이지 인형과 레이에트

영국에서는 1850년을 전후해 헝겊인형이 인기가 많았다. 헝겊인형은 고대 로마 시절부터 집에서 만들어지곤 했다. 영국과 미국에서는 주로 집에서 만들어 오던 헝겊인형을 상업적으로 대량생산하기 시작했다. 천에 그림을 그려 프린트해서 오린 뒤 바느질하는 형태의 헝겊인형이 나오기도 했다. 더 나아가 천으로 사람 모양을 만들고 다른 재질의 인형처럼 실제에 가까운 옷을 입히기 시작했다. 얼굴 모양을 그려 넣기도 했고 자수를 하기도 했다. 머리카락은 털실을 쓰거나 사람 머리카락 혹은 모헤어mohair로 만든 가발을 붙였고, 메리야스 천을 이용해 몸체를 부드럽게 다듬었다.

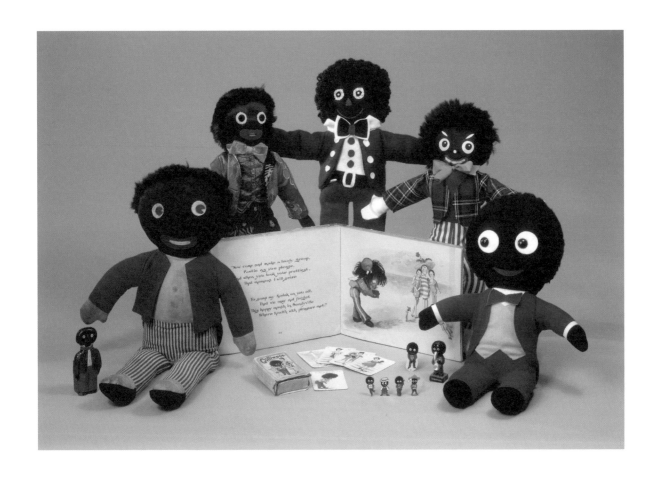

 1890년 이후에는 골리워그Golliwogg라는 흑인 인형이 등장했다. 골리워그는 영국의 플로렌스 케이트 업튼Florence Kate Upton이 엄마와 함께 만든 동화책《두 네덜란드 인형과 골리워그의 모험The Adventures of Two Dutch Dolls and a Golliwogg》에 나오는 주인공이었다. 골리워그는 까만

로열 덜튼 사의 인형 © V&A Museum

천으로 만들었다. 머리는 부스스하고 눈은 흰 테두리로 처리됐으며 입술은 두텁게 그려졌다. 책이 인기를 얻으면서 골리워그 캐릭터도 사랑을 받았다. 골리워그는 20세기까지 큰 인기를 누리며 많은 광고의 모델로 등장했다. 하지만 21세기 들어 골리워그의 외모가 흑인의 신체 묘사를 과장되게 표현했고, 인종차별적 요소가 강하다는 논란이 일면서 지금은 거의 사라졌다.

1920년대 이후 영국에서는 새로운 헝겊인형들이 등장했다. 영국 헝겊인형 회사 중 명성이 높았던 곳은 채드 밸리Chad Valley사. 벨벳 혹은 펠트로 인형을 만드는 회사였다. 천 재질을 이용해 인형을 만들면서도 얼굴 표정과 옷차림이 섬세하고 정교했다. 채드 밸리사는 《백설 공주와 일곱 난쟁이》같은 동화 속 인물은 물론 엘리자베스 공주도 인형으로 제작하는 등 천 재질로 만들 수 있는 인형의 범주를 크게 확장시켰다. 질적 수준과 예술성 또한 한층 올려놓았다.

1952년부터 인형을 만들기 시작한 페기 니스벳Peggy Nisbet은 헨리 8세와 그의 6명에 이르는 부인들을 비롯해 영국의 여러 왕과 여왕들, 이집트의 투탕카멘, 교황 등 역사적 인물들의 얼굴을 그대로 묘사하고 철저한 고증으로 복식을 재현해 낸 밀랍 재질 초상인형portrait doll으로 유명하다. 페기 니스벳이 1959년 세상을 떠난 뒤 딸 앨리슨 니스벳Alison Nisbet이 뒤를 이어 1985년까지 초상인형을 생산했다. 니스벳의 인형은 3,000∼5,000점 한정판으로 만들어졌다.

영국 최대 도자기 그룹인 로열 덜튼Royal Doulton사도 1980년대부

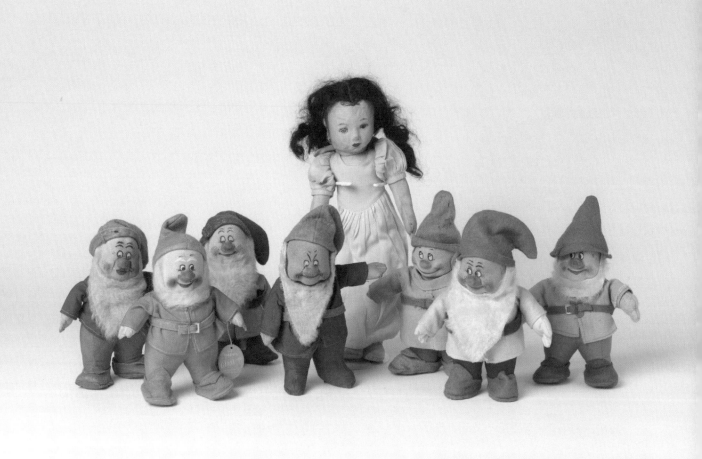

채드 밸리 사의 인형 〈백설공주와 일곱 난쟁이〉 ⓒ V&A Museum

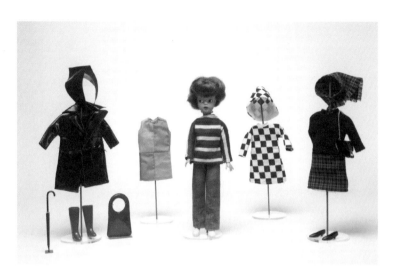

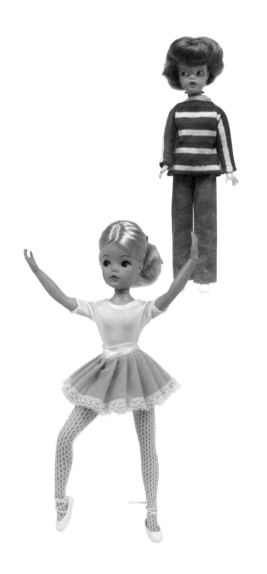

신디와 신디의 옷 ⓒ V&A Museum

터 수집가들을 위해 수준 높은 인형 제작에 참여했다. 뛰어난 도자기 제작 실력을 기반으로 얼굴을 부드럽고 곱게 그려 넣었다. 인형 전체를 도자기로 만들기도 했고 얼굴과 팔, 다리를 따로 도자기로 만들어 면직물로 된 몸체와 연결시키는 방식으로도 제작했다. 로열 덜튼은 특히 고급스러운 옷을 만드는 데 공을 들였다. 이를 위해 니스벳 사와 합작했다. 로열 덜튼의 인형 제작 솜씨와 니스벳 사의 옷 제작 기량이 빛을 발휘해 훌륭한 수집가용 인형들이 만들어졌다.

미국에 바비Barbie가 있다면 영국엔 신디Sindy가 있다. 영국의 페디그리Pedigree 인형 회사는 미국 바비 인형을 만들었던 마텔Mattel사로부터 바비의 라이선스를 사라는 제안을 받는다. 하지만 자체 시장 조

사 결과 영국인들은 바비와 같은 유형을 선호하지 않는다는 결론을 내린다. 그래서 마텔 사의 바비 대신 아이디얼 토이Ideal Toy 사에서 나온 친근한 외모의 타미Tammy 인형 라이선스를 구입한다. 이렇게 탄생한 인형이 신디였다. 1963년 처음 나온 신디는 친근하고 귀여운 외모로 영국에서 폭발적인 인기를 얻는다. 1966년에는 신디보다 조금 작은 키에 귀여운 외모를 강조한 동생 패치Patch도 선보인다. 판권 문제와 소송 등으로 많은 고비를 겪었지만, 얼굴 모양을 바꾸어가며 꾸준히 사랑받고 있다.

1900~1925년 사이에 만들어진 영국의 종이인형
ⓒ V&A Museum

영국 인형의 또 다른 특징이라면 영국 왕실 가족이 인형 제작가들에게 많은 영감을 제공했다는 점이다. 인형 제작가들은 영국 왕실 가족을 모델로 한 인형을 꾸준히 만들며 인형의 역사를 써나가고 있다. 18세기 영국 목각인형은 앤 여왕 인형으로 불렸고 몬타나리나 피에로티 등 영국의 유명 밀랍인형들이 영국 왕실 가족과 아기들을 모델로 많이 만들었다. 1953년 열린 엘리자베스 2세의 대관식 때는 여왕이 입은 옷을 그대로 재현한 대관식 인형이 한정판으로 만들어져 전 세계 수집가들의 관심을 모았다.

종이인형의 첫 발명지도 영국이다. 1790년 한 영국 공장에서 다른 옷을 갈아입힐 수 있는 종이인형을 만들었다. 라파엘 턱 앤 선즈 Rafael Tuck & Sons 사는 여왕 모양의 종이인형을 만들어 특허를 취득했다. 유럽에서 인형은 비슷한 시기에 발전해 나간다. 프랑스나 독일에 비해 도자기 인형의 발전이 더디긴 했지만, 영국의 앤 여왕 인형은 독일이나 프랑스의 도자기 인형과는 또 다른 멋과 매력을 풍긴다. 인형은 그렇게 여러 나라의 개성들을 녹여내면서 독자적으로 진화해 오고 있다.

영국 종이인형(1860)
ⓒ V&A Museum

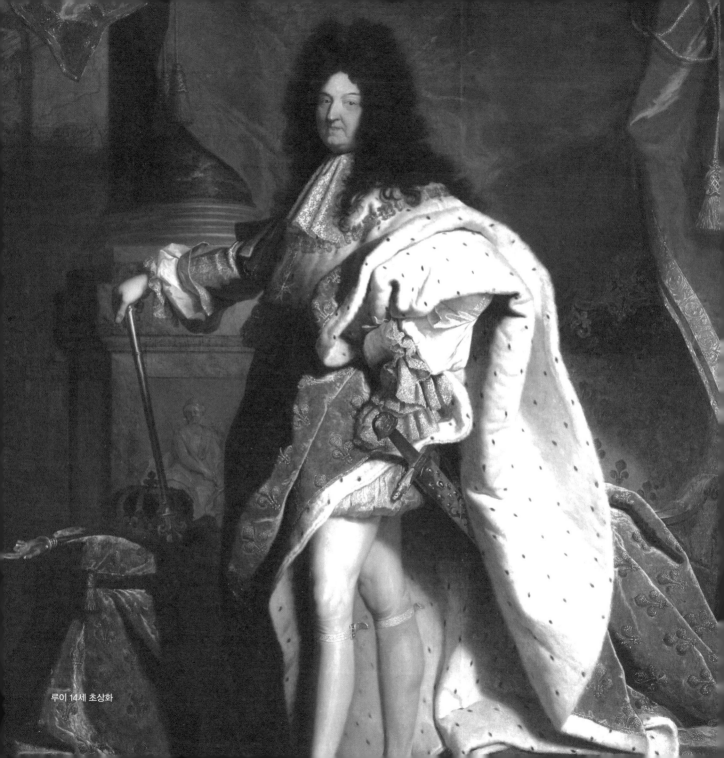

루이 14세 초상화

09

패션과 기술을 입다

프랑스

프랑스는 유럽에서 독일과 더불어 아름답고 섬세한 인형들을 꾸준히 탄생시켰다. 흥미로운 대목은 프랑스는 인형 역시 패션에서 앞서갔다는 점이다. 이는 루이 14세Louis XIV의 영향이 컸다. 루이 14세가 재위할 당시 유럽 패션의 선두 주자는 프랑스가 아닌 스페인이었다. 신대륙을 발견하면서 세계로 뻗어 나가던 스페인 왕실은 고급스러운 직물을 풍부하게 구할 수 있었다. 패션에 관심이 많았던 루이 14세는 프랑스의 패션이 스페인에 앞서길 원했다. 루이 14세는 판도라pandora라는 이름의 패션 인형을 활용했다. 판도라는 사람의 실물 크기에 가까운 목각인형이었다. 나무 재질에 젯소를 칠한 뒤 여기에 사람 옷을 입힌 작은 마네킹에 가까운 형태였다.

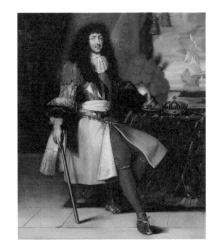

루이 14세 초상화

판도라에 대한 첫 기록은 1391년으로 나온다. 당시 프랑스 왕 샤를 6세Charles VI가 화려한 패션으로 유명했던 왕비 이자보Isabeau de Baviere의 새로운 패션 트렌드를 판도라에 입혀 영국 왕실에 보낸 기록이 있다. 스페인의 여왕 이사벨 1세Isabel I도 1497년 프랑스에서 보내온 판도라를 받았다고 한다. 16세기부터 프랑스 왕실에서는 장인에게 특별 주문해 나무로 만든 몸체에 화려한 옷을 입힌 인형을 소장했다. 루이 13세Louis XIII는 정교하게 만들어진 여러 개의 인형과 인형이 탄 마차 모형까지 소장한 것으로 전해진다. 루이 14세는 프랑스의 패션을 판도라에 입혀 유럽 각국의 왕실에 보냈다. 여기에는 당대에 유행하던 옷은 물론 신발과 액세서리, 모자까지 실제 그대로 재현했다. 이렇게 유럽 각국 왕실에 보내진 옷은 유용하고 값진 패턴이 되

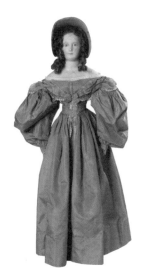

19세기 판도라 인형 ⓒ V&A Museum

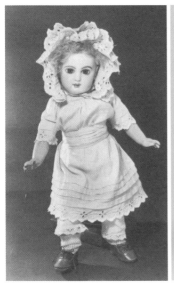

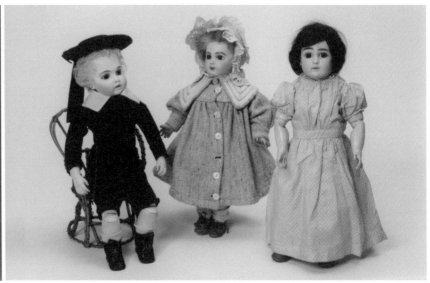

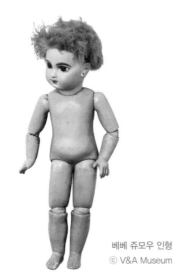

베베 쥬모우 인형
© V&A Museum

어 실제 사람들의 몸에 맞게 재단할 수 있게 되었다.

1842년 피에르 프랑수아 쥬모우Pierre François Jumeau가 나무나 가죽으로 몸체를 만든 뒤 옷을 입힐 수 있는 인형을 만들었다. 아들 에밀Emile은 1873년 정교한 비스크 인형 머리에 복합재료 몸체가 있는 인형 '베베 쥬모우Bébés Jumeau'를 선보인다. 프랑스어로 '두 번 굽는다'는 뜻의 '비스킷biscuit'에서 유래한 비스크는 말 그대로 두 번, 혹은 그 이상 구워내는 고급 도자기 재질이다.

베베 쥬모우는 고급스러우면서도 살아 있는 아이처럼 생동감 있는 모습으로 눈길을 끌었다. 질 좋은 비스크 인형 머리를 사용했

베베 쥬모우 인형
© V&A Museum

베베 쥬모우 인형들 © V&A Museum

는데 이 머리는 당시 어깨 부분까지 연결되었던 다른 인형들과 달리, 목 부분이 따로 분리되어 있어 옆으로 돌릴 수도 있었다. 나무와 복합재료로 만들어진 몸통은 실제 사람의 몸에 더 가깝게 팔꿈치와 어깨를 구형 관절로 연결했다. 배와 가슴 부분도 굴곡을 주어 완만하게 부푼 모습으로 만들었다. 몸체는 사람 피부 톤의 바니시로 다섯 번 칠해 주었다. 쥬모우 인형의 생동감 있는 얼굴은 프랑스 앙리 4세Henri IV의 네 살 때 모습을 그린 초상화에서 영감을 얻은 것으로 알려져 있다. 통통한 볼에 두 뺨을 발그스레하게 표현하고 눈동자는 실제 사람의 것과 꼭 닮은 구슬을 넣었다.

쥬모우 인형은 살짝 벌린 듯 다문 입술, 투명한 색의 눈동자, 그리고 디테일이 살아 있는 패션으로 큰 사랑을 받았다. 쥬모우 인형의 옷은 외관에서부터 레이스와 단추, 주름 장식 등 실제 옷을 그대로 재현해 입혔다. 일일이 수작업한 레이스가 달린 페티코트, 양말과 신발까지 어느 것 하나 소홀함 없이 사람의 패션을 재현했다. 베베 쥬모우는 1870년부터 20여 년간 세계적으로 널리 사랑받았다.

마케팅 전략도 탁월했던 것으로 보인다. 베베 쥬모우는 인형에 제작자의 이름을 표시하는 것은 물론 6페이지에 달하는 작은 리플릿도 동봉했다. 이 리플릿 속에는 쥬모우 인형을 만나는 어린아이가 인형의 엄마가 되어 인형을 돌보며 놀아주는 모습 등을 삽화로 곁들였다. 이 삽화를 통해 아이들은 인형을 돌볼 앞으로의 자신을 떠올렸을 것이다. 여기에 인형의 편지도 곁들여진다. 꽤 길게 쓰인 편지

는 이 인형의 주인이 되는 아이들을 사랑스럽게 묘사했다. 인형이 부서지면 너무 슬퍼하지 말고 인형의 아빠를 찾아가라는 깜찍한 첨언도 있었다. 베베 쥬모우의 편지는 이런 식이다.

> "아가씨, 당신은 매력적인 어린 소녀랍니다. 주위의 모든 사람이 당신을 사랑하게 만드는 능력을 가지고 있어요. 그리고 당신을 자랑과 기쁨으로 바라보는 부모님도 계시죠. 기쁜 마음으로 당신의 아기가 되겠어요. 왜냐하면, 나는 당신과 함께일 때 최고가 되기 때문입니다."

인형을 든 소녀 그림(18세기) ⓒ V&A Museum

지금까지도 완성도 높은 베베 쥬모우에 대한 선호도는 높은 편이다. 많은 현대 작가나 인형 제작자들이 베베 쥬모우 양식의 인형과 옷을 복제해 만들어내고 있다. 1866년에는 베베 브루Bébé Bru라는 인형이 등장해서 쥬모우와 함께 큰 인기를 얻었다. 브루 인형 역시 쥬모우 인형처럼 목을 돌릴 수 있는 비스크 얼굴과 어깨, 손목과 손, 그리고 가죽이나 복합재료의 몸통으로 구성된다. 우수한 품질과 디테일한 패션은 베베 쥬모우와 닮았지만, 브루 인형들은 입술을 살짝 벌린 틈 사이로 두 개의 이가 어렴풋이 보이도록 만들어 신비로운 느낌을 더했다.

쥬모우와 브루는 고급스러운 품질과 완성도 높은 패션으로 큰 사랑을 받았다. 하지만 시간이 지나면서 독일 인형 제작자들과

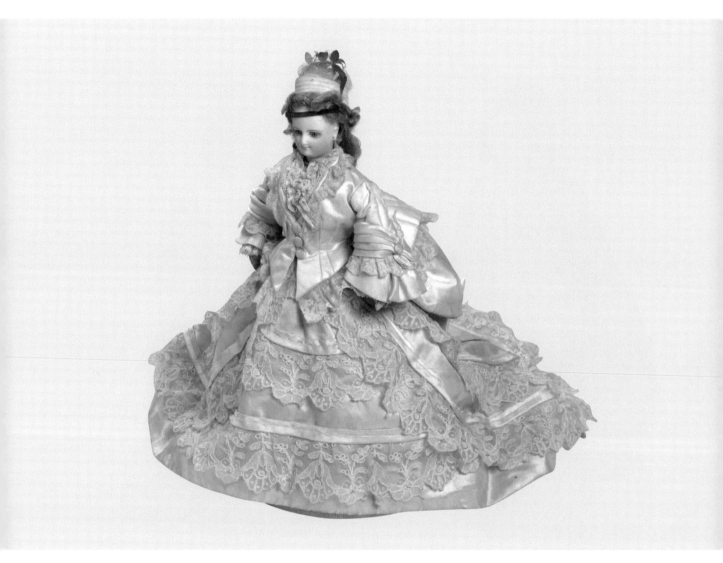

베베 브루 인형 ⓒ V&A Museum

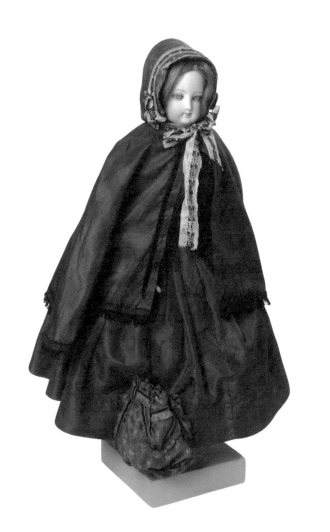
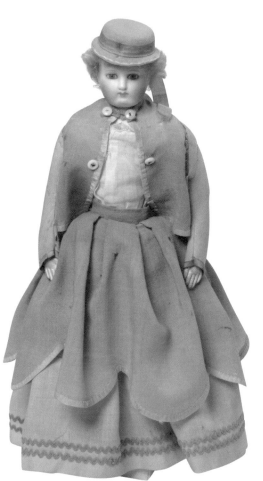

프랑스 비스크 인형(1862~1870) ⓒ V&A Museum

의 경쟁이 치열해졌다. 더욱이 독일의 포슬린, 비스크 인형 수입이 늘어나면서 프랑스 인형 제작자들은 위기를 맞았다. 쥬모우와 브루를 비롯한 프랑스의 인형 회사 10곳은 1899년에 S.F.B.J.Société Française de Fabrication de Bébés et Joutes: 프랑스 인형 완구 협회를 결성해서 S.F.B.J.라는 단일 브랜드로 맞서며 1950년까지 인형을 만들어냈다. 그러나 프랑스의 뛰어난 비스크 인형들은 두 번의 세계 전쟁을 겪은 데다 더 편하고 싼 소재의 인형들이 대량생산되는 상황을 맞으면서 내리막길을 걷는다.

프랑스 인형의 두드러진 특징은 비스크를 한층 고급스럽게 표현했고 인형뿐 아니라 인형이 입고 있는 패션의 완성도를 높였다는 데 있다. 헤어 스타일에 대한 관심도 높아서 인형 제작자들은 당대 유행하던 스타일을 재빨리 인형에 반영할 정도였다.

프랑스 인형에서 발전한 또 다른 영역은 오토마타Automata,[25] 즉 자동인형이다. 기계 장치를 이용해 인형이 스스로 움직이도록 하는 오토마타에 대한 연구는 오래전부터 있어 왔다. 특히 자크 드 보캉송Jacques de Vaucanson에 의해 한층 발전했다. 자크 드 보캉송은 1738년 1.4미터 높이의 인물상이 실제 사람처럼 입과 손으로 플루트를 연주하는 '플루트 연주자'를 발표했다. 19세기까지 오토마타에 대한 사람들의 반응은 열광적이었다. 피아노를 연주하는 오토마톤, 글을

글을 쓰는 오토마톤

25 단수로는 오토마톤(Automaton), 복수로 오토마타다.

어리숙한 행동으로 웃음을 안기는 오토마톤

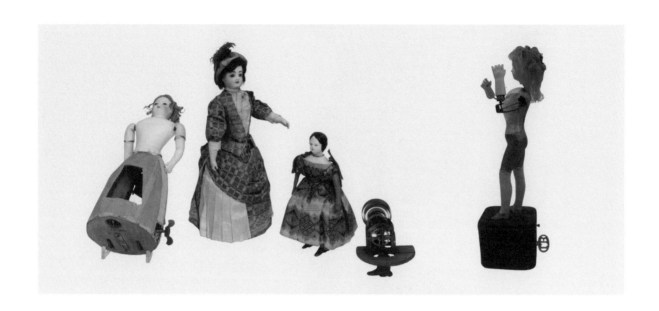

쓰는 오토마톤, 움직이며 "엄마!" 소리를 내는 오토마톤, 수영하는 오토마톤 등 다양한 기능과 디자인을 선보였다. 오토마톤의 획기적이고 놀라운 기능은 당대 사람들을 사로잡았다. 19세기까지 수많은 오토마타가 만들어졌고 프랑스에서 더욱 발전했다.

시계 제작자였던 쥘 스타이너Jules Steiner는 1855년부터 오토마톤 인형을 만들었다. 스타이너는 비스크 머리와 복합재료 몸통이 합쳐진 인형에 옷을 입히고 안쪽으로 간단한 장치들을 넣어 인형이 스스로 움직이게 했다. 태엽을 돌리면 앞뒤로 움직이면서 손을 들고 "엄마!"라고 부르는 인형, 공을 차는 모양을 반복하는 인형 등을 만들

수영하는 오토마톤 언딘

상통 인형

어냈다. 스타이너는 인형의 기능 못지않게 인형 자체의 완성도도 높였다. 브루 인형처럼 살짝 벌린 입술 사이로 위아래 이들이 보이도록 하기도 했다.

　프랑스 남부 프로방스Provence 지방에서는 '상통Santon'이라는 이름의 채색 점토 인형을 만든다. 상통은 '작은 성자saint'라는 뜻이다. 오래전부터 프로방스 지역 교회에서는 크리스마스에 성경 속 인물들을 작은 밀랍인형으로 만들고 말구유[26]를 장식하며 공연을 펼쳐 왔다. 하지만 1789년 프랑스 대혁명 이후 혁명 정부가 자정 미사와 말구유 공연을 금지시켰다. 지역 장인들은 그 후 거푸집을 이용한 새로운 인형을 만들어 채색했다. 프로방스 사람들이 교회에 가지 못하게 되자 집에서 상통으로 구유를 꾸민 것이다. 상통은 성경 속 인물에서 삶의 일상적 풍경까지 인형의 세계를 넓혔다. 바느질하는 모습, 술 한잔 거나하게 걸친 모습, 빵을 굽거나 혹은 꽃을 파는 모습 등 생활 속에 마주치는 이웃의 모습이 자연스럽게 녹아 들어간 방식으로 발전해 왔다.

　1860년 로렌 지방에서 설립된 프티콜랭Petitcolling 사는 22cm 높이의 셀룰로이드 몸통에 프랑스 각 지역 의상을 꼼꼼하고 치밀하게 재현해 입힌 인형을 내놓았다. 지금도 어린이들을 위한 인형

26　말먹이를 담아 주는 그릇.

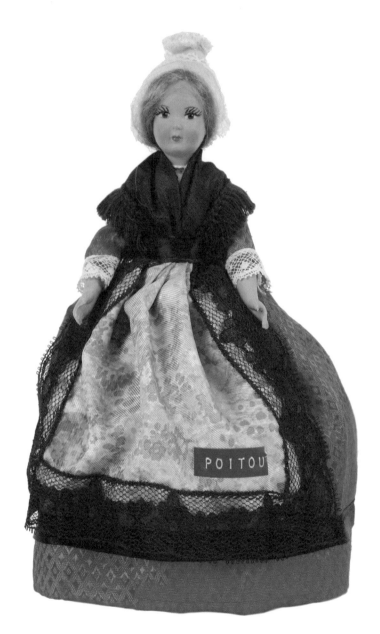

프티콜랭 사에서 만든 푸아투 전통의상 인형

ⓒ 세계인형박물관

을 만들어내는 프티콜랭 사의 지역 의상 인형은 작은 크기에도 프랑스 각지 특징을 잘 살려낸 옷을 입혀 가치를 높였다.

　19세기 유럽 비스크 인형의 역사에 큰 자취를 남긴 프랑스에서 인형은 패션에 대한 남다른 자부심과 열정, 기술에 대한 뜨거운 호기심이 그대로 스며든 채 고유의 스타일을 구축해 오고 있다.

독일 자이펜의 인형 작업실

IO

포슬린 인형,
정점을 찍다!

독일

질 좋은 나무, 도자기를 굽기 좋은 흙이 풍부한 천혜의 조건을 갖춘 독일은 인형에 대한 애정과 뛰어난 기술이 더해져 18세기 이후 유럽 최고의 인형 국가가 된다. 18세기까지만 해도 독일을 대표하던 인형은 목각인형이었다. 나무는 오래전부터 간단한 모양으로 만들기 좋은 재료였다. 18세기 말에 이르러 페그 우든Peg Wooden[27] 인형이 등장했다. 유럽에서 많은 목각인형들은 전문적인 인형 제작자보다 농사꾼 등이 추운 겨울 동안 소일 삼아 만들어내는 경우가 많았다. 초기의 페그 우든 인형은 팔과 몸체를 따로 연결해 구부릴 수 있게 만들었다. 처음에는 팔이 몸통에 일렬로 연결돼 한쪽 팔이 움직이면 다른 쪽 팔도 같이 움직였다. 그러다 점차 팔이 각각 따로 움직일 수 있도록 진화했다.

19세기에 들어서는 파피에 마세 기법의 인형이 각광받았다. 적은 비용으로 꽤 섬세한 모양을 만들 수 있었다. 파피에 마세 기법은 처음에는 나무 몸통 인형에 얼굴을 표현하는 용도로만 쓰였지만, 점차 인형의 몸통에도 쓰였다. 나무에 비해 쉽게 원하는 형태를 만들 수 있었다. 그렇게 만든 모양에 물감을 채색하고 마감을 하면 깔끔한 인형이 되었다. 많은 인형 제작자들이 선호한 이유다. 파피에 마세 기법의 인형은 이후 많은 도자기 인형들처럼 어깨까지 이어진 인형 머리로 만들어져 헝겊이나 나무 몸통과 연결했다. 파피에 마세 기

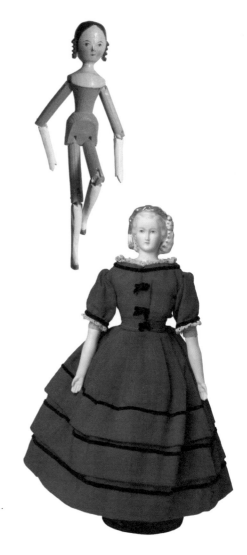

페그 우든 인형(위), 초기 독일 포슬린 인형
© V&A Museum

27 나무를 서로 연결해 만듦이라는 뜻.

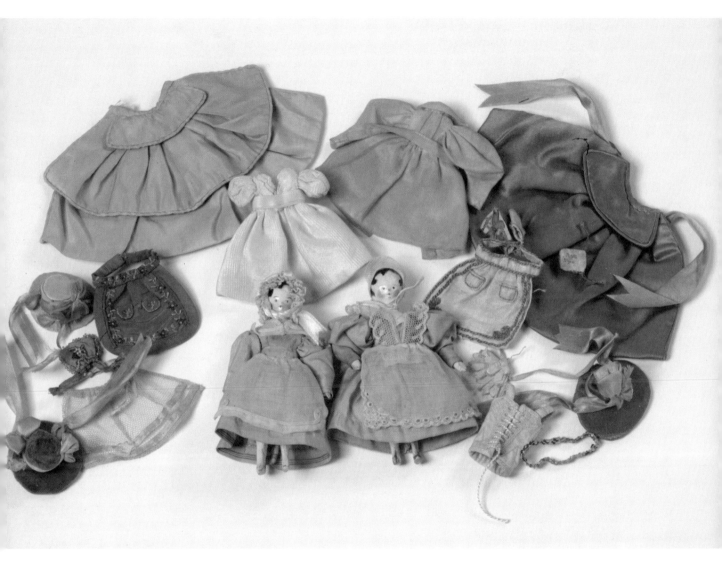

페그 우든 인형과 옷들 ⓒ V&A Museum

법은 유럽 여러 나라에서 발달했지만, 특히 독일에서 두드러졌다. 독일에서도 튀링겐주의 존네베르크Sonneberg와 바이에른주의 뉘른베르크Nurenberg를 꼽을 수 있다.

초기의 파피에 마세 인형은 머리카락도 파피에 마세로 모양을 낸 뒤 색을 칠해 구분했지만, 점차 머리카락을 따로 만들어 붙였다. 19세기 존네베르크에서 많은 파피에 마세 인형을 만들어냈다. 독일의 쿠노 운트 오토 드레젤Cuno & Otto Dressel이라는 회사는 1875년 '목재 펄프'라는 뜻을 지닌 독일어 '홀츠 마세Holz Masse'를 파피에 마세 인형의 상표로 등록했다.

독일에서는 파피에 마세 이후 다양한 복합재료를 이용해 인형을 만들어낸다. 복합재료로 만든 인형 위에 밀랍을 부어 외적인 완성도를 높이면서도 비용을 줄이는 데 주력했다. 옷이나 머리카락의 표현에도 더 섬세하게 공을 기울인다. 18세기에는 인형의 역사에 중요한 재료가 등장하는데 바로 자기, 포슬린porcelain이다. 중국 도자기에 매료되었던 유럽인들은 그 비밀을 추적한다. 그러다 18세기 초 마이센Meissen에서 자기를 만들기에 적합한 점토를 발견하고 유럽 최초의 자기 공장을 세운다. 자기는 원래 식기류의 주재료였다. 하지만 19세기가 시작되면서 이 포슬린으로 인형 머리를 만들기 시작한다. 1830년대 독일에서 최초의 포슬린 인형이 나왔는데, 머리카락까지 틀에 넣어서 만들어진 초기의 포슬린 인형은 유약을 많이 발라서 광택이 났다. 고급스러운 포슬린 재질에 머리카락과 얼굴은 채색되었다. 포

포슬린 인형 ⓒ V&A Museum

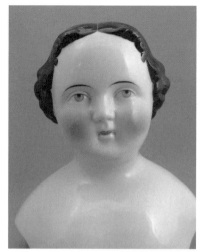

다양한 포슬린 인형들

슬린은 '어깨가 있는 머리'로 만들어 천 재질의 몸통과 결합시켰다. 유럽 최초의 포슬린 인형은 특히 패션을 강조했는데, 이는 당대 트렌드가 반영된 것이다.

포슬린 인형의 얼굴은 점점 정교해지고 머리카락의 표현도 섬세해졌다. 처음에는 단발처럼 보이는 길이에 약간의 웨이브만 살렸지만, 시간이 지날수록 앞가르마며 머리 윗부분 장식에 변화를 주었다. 어깨까지 오는 자연스러운 길이에 웨이브나 올림머리 부분 또한 자세히 표현했다. 1860년대에는 머리에 씌운 망 장식까지 연출해내는 등 포슬린 인형의 표현 영역이 넓어졌다. 처음에는 천으로 되어 있던 팔 아랫부분과 다리의 종아리 부분이 포슬린 재질로 대체

되고 인형이 앉을 수 있도록 허리와 엉덩이에 굴곡을 주었다. 1860년대 들어서는 광택이 없는 포슬린, 나중에 '파리안Parian'이라고 불리는 포슬린 인형이 등장한다. 마치 하얀 파리안 대리석 같은 질감을 가지고 있어서 붙여진 이름이다. 고급스러운 느낌을 내는 만큼 가격도 비쌌다.

19세기에는 비스크가 등장한다. 비스크는 포슬린 중에서도 가마에서 2번 이상 구워 피부에 색조를 더한 '매트'한 느낌의 포슬린을 일컫는다. 비스크 인형은 광택이 있지만, 유광 포슬린 인형처럼 번쩍이는 광택이 아니었다. 은은한 그 자체의 고급스러운 질감을 한껏 살려줘 20세기까지 가장 사랑받았던 인형이다. 포슬린 재료의 다양화로 독일 인형의 수준은 정점을 향해 간다. 포슬린이나 비스크 인형은 고온을 견뎌내는 흙으로 만들어야 했다. 튀링겐주에 이같은 흙이 많아서 포슬린과 비스크 인형이 발전하는 데는 최적의 조건이었다. 당시 대부분의 비스크 인형 머리는 튀링겐에서 만들어진 것으로 추정된다. 비스크 인형이 발달한 프랑스에서도 튀링겐의 인형 머리를 수입했다고 한다. 초창기의 비스크 인형은 얼굴 전체가 틀에서 만들어졌고, 입은 앙다문 모습이었다. 시간이 흐르면서 구슬 눈과 이도 넣을 수 있는 스타일로 실제 사람에 가깝게 변화한다.

독일의 주요 도자기 생산지였던 튀링겐에서 본격적으로 포슬린 인형을 만드는 회사들이 생겨난다. 1869년에 탄생한 시몬 앤 할빅 Simon and Halbig 사는 우수한 품질의 비스크 인형을 만들며 명성을 누렸

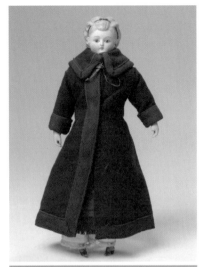

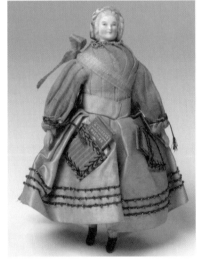

독일 비스크 인형(1875~1880) ⓒ V&A Museum
독일 비스크 인형(1865) ⓒ V&A Museum

시몬 앤 할빅 사의 비스크 인형들
© V&A Museum

다. 프랑스의 베베 쥬모우보다 늦게 등장한 시몬 앤 할빅 사는 베베 쥬모우 인형처럼 목 부분이 돌아가는 인형 머리를 채택했다. 깊은 표정의 눈과 때로는 벌리고 때로는 다문 입술, 그리고 귀걸이를 착용할 수 있도록 뚫린 귀, 손톱 모양이 다 드러나는 정교한 손 등을 표현해 내며 인형에 생동감을 불어넣었다. 1920년대까지 50여 년 동안 인형을 만들어 온 시몬 앤 할빅 사는 독일의 대표적인 도자기 인형 회사로 꼽힌다. 고급스러운 인형은 물론 대중적인 비스크 인형도 만들어냈다. 시몬 앤 할빅 사가 만든 인형이 수백만 개는 된다고 추정될 정도로 독일 뿐 아니라 유럽과 미국의 많은 시장에 진출했다.

1886년에 튀링겐주에 세워진 카머 운트 라인하르트Kämmer & Reinhardt사는 당시 다른 비스크 인형들이 가지고 있던 이상적인, 혹은 절대적인 아름다움을 과시하는 얼굴 모양과는 다른 매력을 추구했다. 1909년 실제 사람의 얼굴 그대로 만든 '캐릭터 인형'을 상표로 등록한 것이다. 동양 사람과 아프리카 사람, 아메리카 원주민의 캐릭터를 개발해 사실감을 더했다.

러시아에서 독일로 이주해 온 아르망 마르세유Armand Marseille는 튀링겐에서 한창 발전하던 인형 산업에 흥미를 느껴 1885년 한 포슬린 회사를 인수했다. 아르망 마르세유가 인형을 생산하기 시작한 것은 1890년. 시몬 앤 할빅 사와 더불어 독일의 대표적인 비스크 인형 제작사로 명성을 얻었다. 살짝 벌어진 입술에 꿈꾸는 듯한 눈빛으로 아름다운 미소를 머금은 아르망 마르세유의 인형은 사람들의 마음

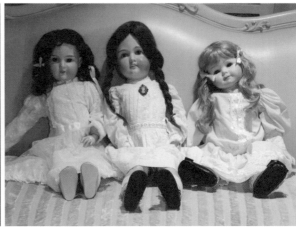

아르망 마르세유 사의 인형들

케스트너 사 인형

을 사로잡았다. 아르망 마르세유는 어린이들의 눈높이에 맞춘 캐릭터 인형, 세계 여러 나라 사람의 모습을 담은 인형 등 다양한 범주의 인형을 만들었다. 고급스러운 인형을 만들면서 다양한 종류의 인형을 만든 것으로, 또 대량의 인형을 만든 것으로도 유명하다. 1920년대에는 〈마이 드림 베이비My Dream Baby〉 시리즈로 또 한 번 도약했다.

　J. D. 케스트너Kestner사는 1805년 설립되어 목각인형을 만들어 오다가 1890년 비스크 인형도 내놓았다. 주로 비스크 인형 머리를 만들어 수출해 오던 케스트너 사는 한창 유행하는 옷차림을 선보이던 베티Betty 인형으로 미국 보스턴에서 큰 사랑을 받았다. 베티는 지금까지의 인형들이 선보였던 드레스 차림에 현대식 옷차림과 소품을 그대로 몸에 지녔다. 빗과 지갑, 심지어 트럼프 카드까지 지녔으며 구두나 모자의 디테일 또한 그대로 살렸다. 미국 만화가 로즈 오닐Rose O'Neil의 작품에 나왔던 큐피도 독일 케스트너 사에서 비스크 인형으로 대량생산됐다. 케스트너 사에서 만든 인형 중에 성공을 거둔 인형으로 바이로Bye-Lo 아기 인형이 있다. 바이로 인형은 목의 동그란 부분에 테두리가 있어서 부드러운 천으로 된 몸통과 연결할 수 있도록 했다. 손가락은 활짝 펴진 깜찍한 모습이었다. 이 인형은 실제 아기를 꼭 닮은 모습으로 사랑받으며, 많은 사람들이 이 인형을 찾았다. '백만 달러의 아기million dollar baby'라는 별명이 붙여질 정도로 바이로 인형의 인기는 대단했다.

　귀여움과 깜찍함을 강조한 비스크 인형들도 많이 만들어졌다.

소넨베르크 지역 휴바흐Heubach형제의 인형이 대표적인데, 당대의 다른 인형에 비해 비교적 작은 사이즈로 만들어졌다. 특히 피아노 아기 piano baby인형으로 유명하다. 피아노 아기 인형은 피아노를 장식하는 용도의 아기 인형이라서 붙여진 이름이다. 천진하고 장난기 많은 표정에 깊고 푸른 눈동자를 한 비스크 인형이다. 몸통은 물론 옷 전체가 비스크로 되어 있다. 통통한 아기 몸은 물론 아기 피부색을 제대로 잘 살려냈다.

피아노 아기 인형

비스크 인형이 유행하던 1850~1920년대 사이에 독일에서는 전체가 비스크로 된 작은 사이즈의 나체 인형을 만들었다. 이 인형은 특히 미국에서 '프로즌 샬롯Frozen Charlotte'이란 이름으로 불렸다. 새하얀 몸에 무뚝뚝한 표정이 당시 미국의 포크 발라드 '어린 샬롯Young Charlotte'의 주인공 샬롯 같다고 해서 붙여진 이름이다. 이 노래 속의 어린 샬롯은 추운 겨울날, 옷을 따뜻하게 입고 나가라는 엄마의 말을 무시하고 얇게 입고 나갔다가 얼어 죽었다. '프로즌 샬롯'은 그래서 붙여진 이름이다. 샬롯의 남자 친구 이름이 찰리Charlie여서 독일의 작은 남자 포슬린 인형은 '프로즌 찰리'라고 불렸다.

휴바흐 인형(1900) ⓒ V&A Museum

유럽 포슬린, 비스크 인형 역사에서 독일은 풍부하고도 질 좋은 흙으로 훌륭한 상품을 만들어내며 인형 산업의 절정기를 맞았다. 하지만 귀하고 비싼 인형이 많아지자 오히려 값싸고도 친근한 인형을 찾는 사람들이 생겨났다. 제1, 2차 세계대전으로 독일의 인형 산업은 서서히 저물었다. 전후 독일에서 비스크 인형을 만들어낼 수 없

게 되자 고객들은 독일 인형을 대체할 다른 나라의 인형들에 눈을 돌렸다. 제1, 2차 세계대전 사이에 비싸지 않으면서도 깜찍한 작은 비스크 인형들이 만들어졌다. 비스크 인형 본연의 화려한 옷차림이나 고급스러운 얼굴은 아니지만 귀엽거나 깜찍한 크기에 웃음 띤 얼굴이었다. 독일 대신 일본이나 영국에서 비스크 인형들이 만들어졌다.

1860년대 미국에서 셀룰로이드가 처음 등장했다. 뼈나 아이보리, 대리석 등 자연의 많은 단단한 재료들을 대체한 셀룰로이드는 19세기 말부터 인형의 재료로 쓰였다. 20세기 초반에는 세계 여러 나라에서 셀룰로이드 인형을 앞다퉈 선보였다. 독일의 J. D. 케스트너 사나 프랑스의 프티콜랭 사도 셀룰로이드 인형을 만들었다. 독일의 라인 구미Rheinische Gummi 사가 특히 많은 셀룰로이드 인형을 유통시켰다. 라인 구미 사의 셀룰로이드 인형은 품질이 뛰어난 것으로 평가된다. 이후 라인 구미 사는 '쉴트크로트-슈필바렌Schildkröt-Spielwaren'으로 이름을 바꿔 플라스틱 소재 인형들을 생산해오고 있

프로즌 샬롯 인형

다. 가벼운 데다 장식이나 변형을 하기 쉬운 셀룰로이드는 그러나 얼굴이 잘 지워지는 치명적인 단점을 가지고 있었다. 셀룰로이드 이후 인형은 비닐과 플라스틱으로 대체됐다.

1877년 설립된 슈타이프Steiff 사는 펠트 인형을 만들어 왔는데, 미국의 루스벨트 대통령과 연관된 인형 테디 베어Teddy Bear로 유명하다. 슈타이프 사는 테디 베어 외에도 친근하고 푸근한 사람들의 표정을 담은 인형들을 내놓았다. 특히 인형의 왼쪽 귀에 있는 단추는 슈타이프 인형의 트레이드 마크다.

지금도 독일에서는 훌륭한 품질의 인형들이 만들어지고 있지만 세계대전 이전만큼의 명성을 얻지는 못한다. 전쟁은 독일 대신 인형을 생산해 줄 다른 나라들에 눈을 돌리게 했다. 그 영향으로 일본 인형이 비약적으로 발전했다. 그전까지는 유럽의 인형을 소비하는 데 주력했던 미국에서 인형이 본격적으로 만들어지기 시작했다.

비스크 인형의 영화는 전쟁과 함께 사그라져 갔지만, 전쟁 이후 독일의 대표적인 인형이 또 하나 등장했다. 바로 호두까기 인형Nutcracker Doll이다. 호두까기 인형은 독일 에르츠산맥Erzgebirge의 자이펜Seiffen이라는 지역에서 17세기 말부터 만들어졌다. 탄광 지역이던 이곳 사람들이 부업 삼아 만들다가 탄광이 사양 산업이 되자 본격적으로 제작에 나섰다. 아이러니하게도 전쟁 중 이곳에 들른 미국 군인들에 의해 널리 알려지게 되었다. 현재는 세계에서 가장 인기 있는 크리스마스 인형이 되었다. 호두까기 인형 특유의 무서운 표정은 나쁜 기

셀룰로이드 인형

슈타이프 사의 테디 베어 인형

호두까기 인형

운을 쫓아낸다는 의미를 담고 있다.

　비록 예전 같은 전성기를 누리지 못하지만, 한때 독일에서 만들어냈던 훌륭하고 아름다운 포슬린과 비스크 인형은 지금도 인형 수집가들과 애호가들의 사랑을 받으며 독보적인 명성을 이어가고 있다.

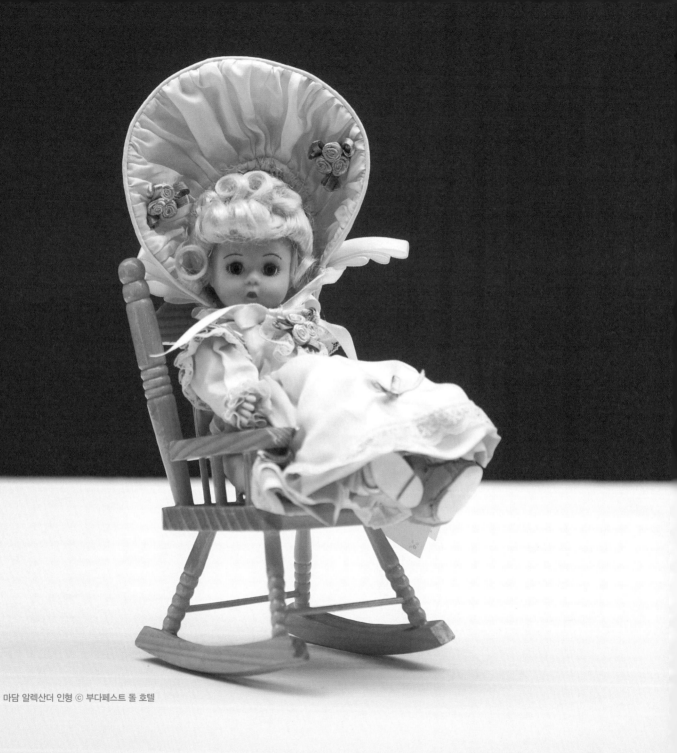

마담 알렉산더 인형 © 부다페스트 돌 호텔

II

새롭고 다양하게…
인형을 모두의 것으로

미국

미국은 유럽에 비해 역사가 길지 않은 탓에 초창기엔 인형 문화
의 발전 또한 더뎠다. 미국 내에서 인형을 만들어내려는 움직임은 있
었지만 양적, 질적으로 만족스럽지 못했다. 여기에 남북전쟁의 상처
가 채 아물기도 전에 터진 제1, 2차 세계대전으로 20세기 초반 미국
의 경제 상황은 절망적이었다. 하지만 이런 제약 조건은 오히려 미국
에서 다양하고 대중적인 인형들을 잇따라 만들어내는 결과를 낳았
다. 유럽에서는 귀족이나 일부 계층의 고급스런 소유물이었던 인형
을 빠르게 대중화시켰다. 그리고 서서히 유럽 인형 최대의 소비국에
서 미국은 세계 인형 최대의 생산국으로 거듭났다.

위생박람회 인형 ⓒ Brooklyn Museum

미국은 제1, 2차 세계대전이 발발하기 전 남북전쟁이라는 전시
상황을 먼저 맞아야 했다. 이 남북전쟁 초기에 북군 군인들에게 필
수품을 제공하고 위문을 하기 위해 정부 주도의 '위생위원회'가 꾸
려졌다. 기금 마련을 목적으로 많은 도시에서 '위생박람회Sanitary Fair'
를 개최했다. 흥미로운 사실은 이 위생박람회에서 '인형'이 기금 조성
에 큰 역할을 했다는 것이다. 1863년 12월 보스턴에서 열렸던 대박람
회에서 개인 소장자들이 내놓은 인형만으로 700달러의 기금을 모았
다. 브루클린, 맨해튼, 뉴욕 등에서도 이런 상황은 비슷했고 박람회
에 나온 인형들은 그 자체로 많은 화제를 낳았다. 인형은 위생박람
회에서 많은 시선을 모았을 뿐 아니라 다른 사람들의 헌신적인 기증
을 유도했다.

가장 눈길을 끈 인형은 로즈 퍼시Rose Percy 인형. 1864년 맨해튼

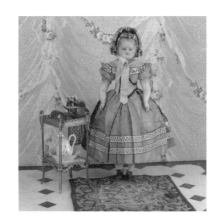

로즈 퍼시 인형

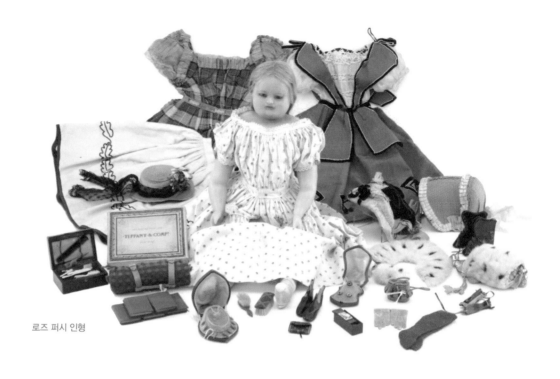

로즈 퍼시 인형

에서 열린 메트로폴리탄 대박람회에 나온 이 밀랍인형은 영국 빅토리아 여왕의 옷차림과 보석 장식을 연상케 할 정도로 그 시대 미국에서 최고의 수준을 선보였다. 뉴욕 사라 오그던 호프만Sarah Ogden Hoffman의 패션 기숙학교 학생들이 2년간 준비한 것이었다. 전쟁이 계속되는 상황에서도 패션학교 소녀들은 많은 뉴욕 시민들의 도움으로 컬렉션을 완성했다. 당시 뉴욕의 백화점 아놀드 앤 컨스터블Arnold & Constable은 옷에 들어갈 고급스런 천들을, 군터Gunter라는 이름의 모

피상은 북방족제비의 흰색 겨울털로 된 머프muff[28]와 목도리를 제공했다. 보석상 티파니Tiffany는 사랑스러운 산호 목걸이를 내놓았다. 이 컬렉션은 단독으로 1,200달러라는 거액의 기금을 받아 큰 화제가 됐다. 로즈 퍼시는 지금까지도 많은 미국인들에게 상징적인 인형이다. 국가의 어려운 시기를 함께 이겨내려는 미국 사람들의 마음이 모였고 기대 이상의 성과를 내며 힘이 되었기 때문이다.

　　19세기까지만 해도 미국의 많은 인형 제작자들은 부업 삼아 인형을 만들었다. 더러 이름난 제작자도 있었지만 이들도 주로 유럽, 특히 독일에서 이주해 온 사람들이었다. 19세기 중반 보헤미아에서 17세의 나이에 미국에 건너와 정착한 필립 골드스미스Philip Goldsmith는 처음엔 포목점을 하다가 1870년대 중반부터 인형을 만들기 시작했다. 1885년 코르셋을 입은 인형 몸통을 선보이며 특허를 얻는다. 이전까지의 인형들은 솜이나 다른 재료를 채워 넣고 헝겊으로 겉을 싼 형태였다. 반면 골드스미스의 인형은 몸의 상체 부분을 코르셋으로 디자인해 인형의 몸매를 안정감 있게 잡아줬다. 비스크의 인형 머리에 코르셋 몸통, 팔과 다리는 동물 가죽이나 인조 가죽을 이용했다. 다리는 부츠 모양으로 표현했다. 부츠 색상은 빨강, 혹은 파랑 중 하나였던 코르셋 색상과 통일시켰다.

　　독일에서 미국 필라델피아로 이주해 간 루트비히 그라이너

알베르트 쇤헛의 목각인형 ⓒ King of Hearts

그라이너 인형

28　방한용 토시.

파피에 마세 인형

Ludwig Greiner는 1872년 파피에 마세 인형을 선보인다. 파피에 마세 재료에 고급스러움을 살리기 위해 하얀 종이를 빼고 호분을 더했다. 그라이너의 인형은 13~36인치(33~91cm)의 큰 사이즈로 만들어졌다. 어깨가 있는 머리를 파피에 마세로 만들어 몸통의 천과 연결시켰다. 팔 부분은 가죽으로 만들었다. 그라이너의 초기 인형은 옷을 집에서 직접 만들어 소박하지만 편하고 자연스러운 느낌을 준다.

알베르트 숀헛Albert Schoenhut은 1872년 독일에서 필라델피아로 이주해 왔다. 가족 대대로 목각인형을 만들어 오던 숀헛은 금속 스프링을 연결해 관절이 움직일 수 있는 완성도 높은 목각인형을 선보였다. 당대 인형 트렌드에서는 유행이 지난 재료로 여겨졌던 목각인형이 새롭게 태어난 순간이었다. 숀헛은 나무 재료로 만들었다고 믿기 힘들 정도로 정교하고 섬세하게 얼굴과 몸체를 만들었다. 옷의 표현에도 공을 들였다.

미국에서 인형의 대중화에 큰 공을 세운 인형의 첫 사례로는 큐피Kewpie를 꼽을 수 있다. 큐피는 작가 로즈 오닐Rose O'Neill에 의해 탄생되었다. 로즈 오닐은 1909년 잡지《레이디즈 홈The Ladies Home Journal》에 큐피 삽화를 처음 선보였고, 1911년《큐피와 사랑스러운 도티The Kewpies and Dotty Darling》를 발간했다. 이 책에 나오는 사랑

스러운 캐릭터 큐피는 그리스·로마 신화에 등장하는 큐피드를 모델로 했다. 살짝 솟아오른 머리와 토실토실한 얼굴에 볼록한 배를 가진 매력적인 캐릭터였다. 1912년 한 잡지사에서 큐피를 종이인형으로 만들었다. 아이들은 열광했다. 로즈 오닐은 큐피를 인형으로 만들기로 결심했다. 이듬해 인형 제작가 조셉 칼라스Josheph L.Kallas에게 제작을 의뢰했다.

로즈 오닐

조셉 칼라스가 만든 인형에 만족한 로즈 오닐은 큐피 인형과 관련된 권리를 조셉 칼라스에게 넘겼다. 큐피는 뜨거운 사랑을 받았다. 미국과 독일 양쪽에서 비스크 큐피 인형을 만들었다. 비스크 큐피는 다양한 직업을 가진 모양으로 만들어졌다. 1925년에는 아이들이 사용하는 책상, 장난감, 악기 등에도 큐피의 모습이 들어갔다. 1940년대 후반에는 플라스틱 재질로 만들어졌다. 이후 싸고 조잡한 큐피 유사품들이 등장했다. 1939년 미국 뉴욕에서 열린 세계박람회에서 큐피는 5,000년 뒤에 개봉될 타임캡슐 품목에 포함됐다. 로즈 오닐이 태어난 미주리Missouri에서는 지금도 매년 4월 '큐피에스타Kewpiesta'라는 이름의 기념식이 개최되고 있다.

큐피 인형

1923년 베아트리체 알렉산더 버만Beatrice Alexander Behrman 여사가 자신의 이름을 딴 마담 알렉산더Madame Alexander 인형 회사를 설립한다. 오스트리아 출신의 베아트리체 부모는 1890년 미국으로 건너와 미국에서 처음으로 인형 병원Doll Hospital을 운영했다. 당시 대부분의 인형은 독일이나 프랑스에서 건너온 포슬린 인형이었고 인형 병원의

마담 알렉산더 ⓒ Madame Alexander

고객들은 부유층이었다. 베아트리체는 1912년 필립 버만Philip Behrman 과 결혼한 뒤 모자 가게에서 일했다. 베아트리체가 인형을 만들게 된 계기는 제1차 세계대전이다. 미국은 전쟁 상대국인 독일 제품에 대한 수입을 전면 금지했다. 포슬린 인형을 더는 들여올 수 없었기에 인형 시장에서는 큰 사건이었다. 포슬린 인형을 가진 사람들이 주 고객이었던 인형 병원은 큰 타격을 받았다. 집에서 아이를 위해 인형을 만들곤 했던 베아트리체는 자매인 로즈 알렉산더Rose Alexander 와 함께 입체감을 살린 얼굴의 적십자 간호사 헝겊인형을 직접 만들었다. 베아트리체는 제1차 세계대전이 끝날 때까지 아버지의 인형 병원에서 이 적십자 간호사 인형을 하나에 1.98 달러의 가격에 팔았다. 이 인형은 전쟁의 혹독한 시기에 베아트리체 가족의 생계를 유지하는 데 도움을 주었다. 전쟁이 끝난 뒤인 1923년, 베아트리체 자매는 인형 회사 '마담 알렉산더'를 설립했다.

어릴 때부터 인형을 접해 온 베아트리체는 인형을 정교하게 잘 만들었을 뿐 아니라 사업 수완도 뛰어났다. 마담 알렉산더는 특히 유명한 사람을 인형으로 만들면서 눈길을 끌었다. 여기에는 소설이나 동화 속의 인물, 영화의 주인공, 그리고 왕실 사람이나 정치가 등이 모두 포함됐다. 《이상한 나라의 앨리스》의 앨리스, 《작

마담 알렉산더의 웬디 인형

마담 알렉산더 인형 ⓒ 스토리 미니어처 뮤지엄

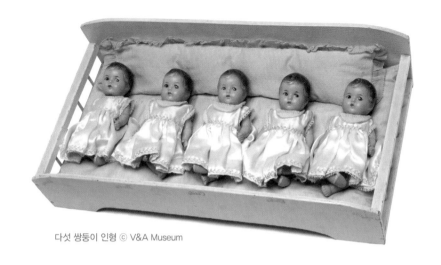

다섯 쌍둥이 인형 ⓒ V&A Museum

은 아씨들》의 네 자매,《바람과 함께 사라지다》의 스칼렛 오하라, 코코 샤넬, 재클린 케네디, 엘리자베스 여왕 등이 포함됐다.

1934년에는 캐나다에서 태어나 세상을 떠들썩하게 했던 다섯 쌍둥이Dionne Quintuplet[29]를 인형으로 만들어 화제를 모았다. 마담 알렉산더는 직접 캐나다에서 특허권을 얻어낼 정도로 의욕적이었다. 1953년에는 영국 엘리자베스 여왕 2세의 대관식을 모티프로 해 대관식에 참여한 사람들까지 36명의 인형을 만들어내기도 했다. 마담 알렉산더는 사실적인, 진짜 사람 같은 얼굴을 만들어내면서도 표정이나 피

29 세계 최초의 다섯 쌍둥이로 소개되었던 실제 자매들의 삶은 불행했다고 한다.

부 표현 등에서 환상적인 분위기를 불어넣었다. 헝겊인형으로 시작했지만, 인형의 재질도 다양해졌다. 자신의 아버지가 고객의 의뢰를 받아 고치던 고전적인 포슬린 인형보다 대중적인 인형을 만들면서, 인형의 품질은 과거 유럽의 포슬린 인형 수준으로 유지하려고 노력했다. 마담 알렉산더는 특유의 동그란 눈에 작고 통통한 몸통의 다양한 인형 시리즈들을 만들어내며 100년 가까운 세월 동안 많은 수집가들의 사랑을 받고 있다.

헝겊인형

미국에서 헝겊인형은 다양한 스타일로 발전한다. 19세기까지 헝겊인형은 집에서 엄마들이 만들어서 아이에게 주는 것이 일반적이었다. 시간이 지날수록 미국에서는 다양하고 새로운 형태의 헝겊인형들이 등장한다. 1860년대 말에는 열을 가한 염료에 글루텐으로 압축한 천 재질의 인형 머리가 등장해 부드러운 헝겊 머리의 단점을 보완했다. 1880년대에는 헝겊인형의 바깥을 와이어 틀로 만든 뒤, 위에 메리야스 천을 입혀 채색한 인형으로 특허를 냈다. 1883년에는 헝겊으로 몸통을 만들되 관절을 끈이나 철사로 연결한 몸통이 등장한다. 이렇듯 기존의 헝겊인형들이 가지고 있던 단점은 조금씩 보완되며 발전했다.

1880년대 중반에는 인형 회사들이 헝겊인형을 많이 만들어 냈다. 특히 커트지Cut Out 인형은 천에 인형의 앞뒷면을 프린트해 이를 오리고 솜을 넣어서 바느질만 하면 완성할 수 있었다. 커트지 인형의 광범위한 보급으로 미국 내 대부분의 아이들이 인형을 가질 수

체이스 인형

있게 되었다. 미국의 커트지 인형 사랑은 대단해서 1916년에 판매된 헐버트 패브릭Hulbert Fabrics 사의 커트지 인형 천이 1970년대에 다시 복제 생산이 되기도 했다.

　　미국 헝겊인형 중 잘 알려진 인형으로는 체이스Chase 인형이 있다. 로드아일랜드주 포터킷Pawtucket에 살았던 의사의 부인 마사 체이스Martha Chase는 메리야스 원단으로 인형을 만들었다. 체이스가 인형에 맞는 신발을 사기 위해 들렀던 신발 가게 직원이 체이스에게 인형 판매를 권했다. 천 재질의 몸통과 머리에 채색을 하는 형식으로 만든 이 인형은 철저히 방수 처리를 해 아이들이 인형을 목욕시킬 수 있도록 만들었다. 체이스의 인형은 천을 자르는 첫 단계에서부터 마지막 눈썹을 그리는 단계까지 모두 숙련된 장인의 손을 거쳤다. 체이스 인형은 바느질과 채색의 깔끔한 처리로 유명하다. 체이스 여사는 이 부분을 무엇보다 중요하게 여겼다. 제2차 세계대전 때까지 아이들을 위한 용도로 인형을 만들었던 체이스 사는 전쟁 이후 체이스 병원 인형을 만든다. 인형 모양을 2개월, 4개월, 한 살, 네 살 아기, 성인 남성, 여성 인형으로 세분화했다. 이 인형들은 내부에 코와 입 역할을 할 공간까지 있어서 간호사들의 실습용으로도 활용되었다. 이후 미국 적십자사는 물론 미국 각 주의 보건당국과 학교 수업 등에서 공식 인형으로 채택됐다.

　　아널드 프린트Arnold Print Works사와 아트 패브릭 밀즈Art Fabric Mills 사 등은 작가들이 만든 다양한 헝겊인형 패턴을 프린트해 판매했

다. 아널드 프린트 사는 삽화가 팔머 콕스Palmer Cox가 그린 브라우니Brownie 캐릭터와 고양이, 암탉 시리즈 등의 헝겊인형을, 아트 패브릭 밀즈는 사람 실물 크기의 프랑스 인형과 여섯 개의 작은 양 인형으로 인기를 얻었다. 이 많은 헝겊인형 중에서도 세계적으로 뜨거운 사랑을 받은 인형은 조니 그루엘Johnny Gruelle의 동명 소설을 인형으로 만든 '래기디 앤Raggedy Ann'[30]이다. 《헝겊인형 앤》은 미국의 작가이자 삽화가 조니 그루엘이 몸이 약했던 자신의 딸 마르셀라Marcella를

30 누더기 인형으로 종종 번역되지만, 책 내용으로 보면 '헝겊인형'이 더 적절하다.

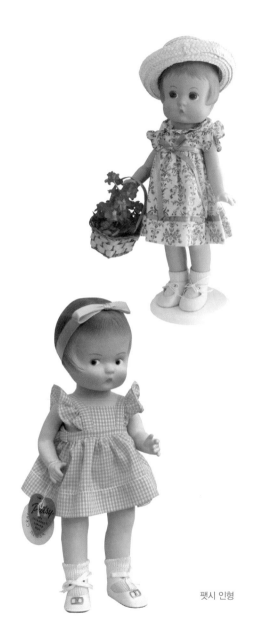

위해 쓴 소설이다. 마르셀라의 인형 앤이 다른 인형들과 함께 펼치는 모험과 사랑에 관한 이야기를 담고 있다. 소설이 성공을 거두자 조진 노벨티Georgene Novelties 사가 1918년에 래기디 앤 인형을 처음 만들었다. 빨간 머리카락에 물감으로 그려진 빨간 삼각형 코, 신발 단추 눈을 한 웃는 얼굴의 앤은 많은 모험을 펼치고, 나중에는 자신의 몸에 사탕 심장을 가지게 된 사실에 행복해한다.

헝겊인형이 발전한 데는 전쟁의 영향도 컸다. 미국은 잇따른 전쟁에 시달렸고 인형이나 장난감은 전쟁 중에 쉽게 구할 수 있는 품목이 아니었다. 헝겊인형은 이러한 결핍을 메워줄 좋은 대안이었다. 미국에서 인형의 역사는 전쟁과 전후 폐허를 극복한 역사와 함께 펼쳐진다. 1930년대 미국 정부는 공공산업진흥국Works Progress Administration 주도로 어려운 사람들을 위한 일자리를 만들었다. 이 일자리들 중 하나는 예술가와 재봉사들이 참여해 12인치 크기로 여러 나라의 사람들을 헝겊인형으로 만드는 것이었다. 후에는 인형극을 공연하는 아트 프로젝트로까지 확장됐다.

제1차 세계대전으로 유럽에서의 인형 수입이 멈췄고, 이는 미국 인형 회사들에게는 기회였다. 당시 많은 인형 회사들이 생겨나 황금기를 맞았다. 이 시대의 인형들은 복합재료를 선호했다. 비스크나 포슬린 인형은 쉽게 깨졌다. 밀랍인형은 잘 녹고 고무 인형은 잘 썩는 재질이었다. 반면 복합재료는 싼 원가에 오래가고 견고했다. 1912년 설립된 이팡비Effangbee 사는 다양한 크기의 팻시Patsy 인형으로 인기

팻시 인형

를 얻었다. 아주 작은 크기에서 26인치(66cm)에 이르는 팻시는 크기에 따라 이름도 다르다. 대체로 앙증맞고 귀여운 꼬마 인형의 모습을 하고 있다.

뉴욕의 아이디얼 토이Ideal Novelty and Toy Company 사는 1907년 테디 베어에서 시작해 다양한 복합재료 인형들을 선보였다. 복합재료의 '부서지지 않는' 성질을 광고에서 강조했다. 아이디얼 토이 사는 1930년대부터 영화나 소설 속 인물들을 인형으로 만들어 큰 인기를 누렸다. 아이디얼 사에서 꾸준히 만들어 온 대표적인 인형 캐릭터가 당대의 유명 아역배우였던 셜리 템플Shirly Temple이다.

두 차례의 세계대전이 끝나고 1940년대 후반 인형 산업의 중심은 유럽에서 미국으로 옮겨간다. 유럽이 주춤하는 동안 미국은 셀룰로이드보다 강력한 재료인 플라스틱과 폴리에틸렌, 비닐 복합재료를 활용했다. 이 새로운 재료들은 장점이 많았다. 정교하고 섬세한 틀로 인형 모양을 더 완벽하게 만들 수 있었다. 머리카락을 쉽게 심었고, 머리에는 단단하고, 몸에는 더 부드러운 성질의 재료를 사용했다. 인형은 어느새 대량생산의 시대로 접어든다.

1948년에 설립된 보그Vogue 인형 회사는 지니Ginny라는 이름의 인형을 내놓는다. 지니로 시작된 이 라인은 지니의 유모 지네트Ginnette, 언니 질Jill, 그리고 질의 남자 친구 제프Jeff를 잇따라 만들어 인형 가족을 탄생시켰다. 20cm 정도의 작고 아담한 규모, 다양한 옷과 소품, 여기에 지니의 애견까지 등장시키며 새로운 패션 인형으로 사랑

댄버리 민트 사의 셜리 템플과 지니 인형
ⓒ 세계인형박물관

받았다.

　1959년 마텔Mattel 사의 바비Barbie는 엄청난 선풍을 일으켰다. 여자아이들이 가지고 노는 어른 모양의 '패션 인형' 바비는 원래 독일 패션 인형 빌트 릴리Bild Lilli 외모에 30cm 크기의 인형으로 만들어졌다. 이어 여러 차례 얼굴에 변화를 주었고 무수한 옷과 소품을 곁들이면서 여자아이들의 마음을 샀다. 마텔 사는 스토리를 잘 활용했다. 여자아이들이 바비를 통해 자신의 미래를 꿈꾸게 하는 이야기들

을 잘 만들어냈다. 바비는 세계적인 사랑을 받으며 현대 패션 인형의 대명사로 자리 잡았다.

1960년대 이후 미국에서는 인형 수집가들을 위한 포슬린 인형의 생산이 활기를 띠고 있다. 애쉬턴 드레이크Ashton Drake, 댄버리 민트Danbury Mint, 프랭클린 민트Franklin Mint 사 등이 포슬린으로 섬세하고 아름다운 얼굴과 의상을 한 고급 인형들을 만들어내고 있다.

유럽에서 왕족과 귀족의 전유물이었던 인형은 이제 누구나 친근하고 부담없이 즐길 수 있는 문화로 발전했다. 이 같은 현상은 미국에서 두드러졌다. 미국의 초기 인형은 유럽 인형에 비하면 품질이 떨어지거나 부족한 면이 있었다. 하지만 오히려 이러한 결핍이 더 새롭고 다양하면서도 친근한 인형을 만드는 원동력이 됐다는 점은 흥미로운 대목이다.

바비 인형

특이한 인형들

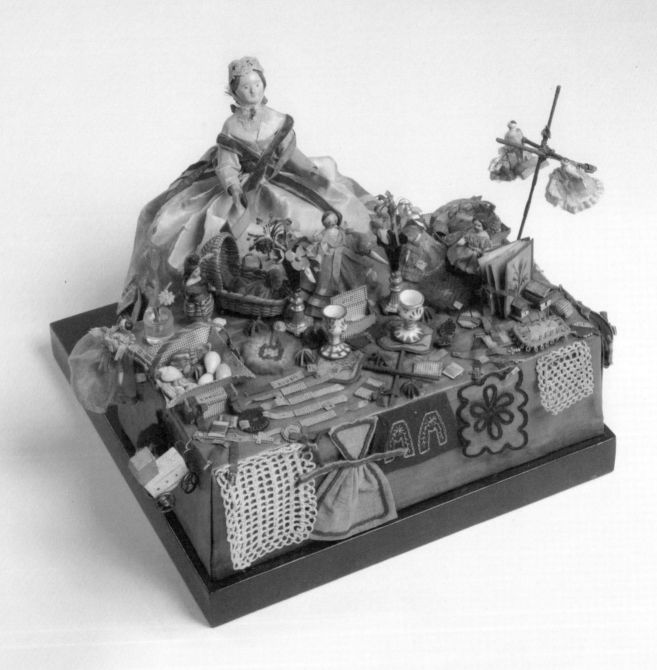

방물장수 인형 Peddler Doll

소박한 검은 원피스에 하얀 레이스가 살짝 삐져나온 모자를 쓴, 얼핏 보면 유모 차림의 방물장수 인형은 18세기 말과 19세기에 걸쳐 영국과 미국에서 유행했다. 지금도 많은 인형 수집가들로부터 사랑받고 있다. 친근한 차림의 인형은 몸 앞쪽으로 때로는 나무판을, 때로는 바구니를 열어 보이며 사람들 앞에 아기자기하고 재미있는 물건들을 보여준다.

방물장수는 유럽에서 13세기부터 활동했다. 마차나 차 같은 교통수단 없이 이곳저곳 떠돌아다니면서 갖은 생활용품을 팔았다. 방물장수는 지리적으로 외딴곳에 있거나 바깥 외출이 거의 없이 농사만 지었던 부인들에게 반가운 손님이었다. 방물장수가 판매하는 물품은 다양했다. 그릇이나 장신구, 실과 바늘, 천과 레이스, 양말, 화장품, 모자 등등. 방물장수들은 거리에서 좌판을 펼쳐 지나다니는 사람들의 눈길을 끄는가 하면 집집마다 돌아다니며 물건을 판매하기도 했다. 방물장수 인형은 17세기 유럽에 처음 등장해서 19세기에 특히 많은 인기를 얻었다.

방물장수 인형은 나무나 파피에 마셰, 가죽, 혹은 도자기 등 다양한 재료로 만들어졌다. 더러 남자 방물장수 인형이 등장하기도 한다. 전형적인 스타일이 있다. 검정색의 소박한 드레스에 빨간 망토, 그리고 검은색 보닛에 유모처럼 보이는 앞치마를 걸친 모습이다. 사람들에게 인기를 끄는 가장 큰 부분은 방물장수가 그랬듯 인형이 펼쳐 보이는 소품에 있다.

방물장수 인형이 파는 아기자기한 소품은 크기가 깜찍한데다 숫자도 많았다. 수십 개에서 심지어 수백 개에 이르는 소품을 펼친 것도 볼 수 있다. 방물장수 인형의 소품들은 현대에 들어서 인기를 얻은 많은 미니어처 장식품의 전신이라고 해도 좋을 듯하다.

방물장수 인형은 1820년에서 1860년 사이 영국에서 특별히 많이 만들어졌는데, 흥미롭게도 이 시기는 방물장수가 점점 사라져 가던 때이기도 하다.

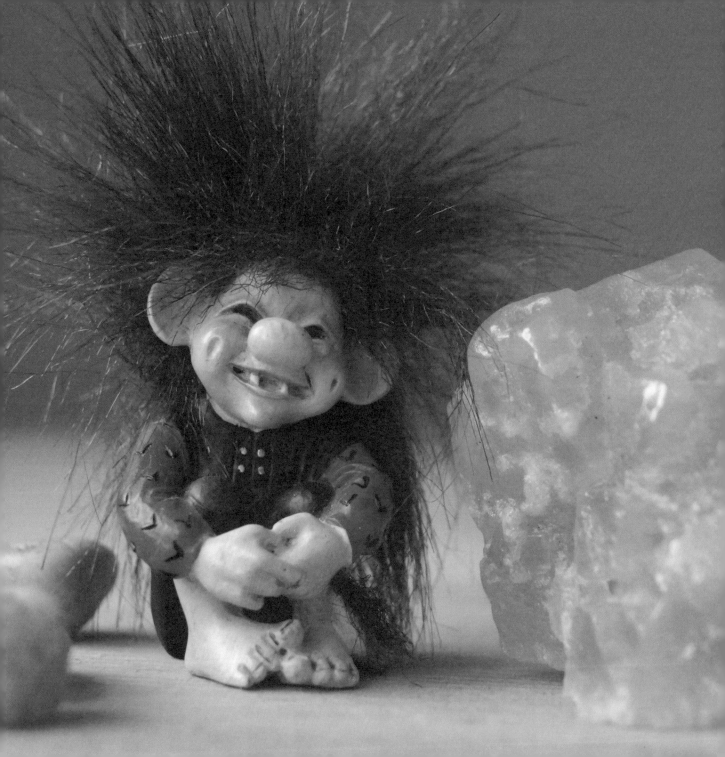

트롤 인형 Troll Doll

익살스런 얼굴에 커다란 귀와 눈, 코, 입을 가진 땅딸막한 모양. 트롤 인형은 1960년대 세계에서 바비 인형 다음으로 많이 팔린 인형이다. 트롤은 북유럽 신화에 나오는 캐릭터다. 이야기에 따라 덩치 큰 거인이나 괴물로, 귀여운 요정의 모습으로도 등장한다. 신화에서 트롤은 여러 가지 다른 모습으로 묘사되지만, 트롤 인형은 단순하고 깜찍한 외양이 전형적이다.

트롤 인형은 1950년대 말 덴마크의 목수이자 어부인 토마스 댐Thomas Dam과 그의 가족에 의해 만들어졌다. 가난한 집안에서 태어난 토마스 댐은 학교를 졸업한 1930년대부터 나무로 트롤 인형을 만들어 팔며 생계를 유지했다. 특히 덴마크 전래 이야기에 등장하는 트롤은 인간에게 행운과 웃음을 가져다주는 캐릭터다. 트롤 인형의 머리카락을 빗으면 행운이 온다는 속설도 있다. 토마스 댐이 자신의 상상을 구현시켜 나무로 만든 행운의 트롤은 점점 인기를 얻다 1960년대 그 수요가 폭발적으로 늘어나면서 플라스틱 소재로 대량생산을 하기에 이른다.

1960년대 중반까지 상승세를 걷던 트롤 인형은, 1960년대 후반에 이르러 질 낮은 많은 복제품의 등장으로 내리막길을 걷는다. 점차 시들해지던 트롤 인형은 1980년대 후반과 1990년대 초반 또 한 번의 전성기를 맞게 된다. 이때 러스 베리 앤 컴퍼니Russ Berrie and Company 사가 저렴한 가격의 러스 트롤Russ Troll을 많이 내놓았다. 이후 저작권을 둘러싼 소송에 휘말리면서 더이상 생산되지 않고 있지만 지금도 시중에서는 러스 사의 트롤이 많이 보이고 있다. 흔히 트롤 인형을 말할 때 원래의 트롤 인형인 댐 트롤과 러스 사의 트롤 인형, 러스 트롤로 구분하곤 한다.

트롤 인형은 귀엽게도 못생기게도 만들어지는 등 다양한 스타일로 생산됐다. 사자나 기린, 고양이 모양을 한 동물 트롤, 12인치의 커다란 트롤 등 다양한 트롤 인형을 만들기도 했다. 지금도 트롤의 고장이자 토마스 댐의 고향인 덴마크 기욜Gjøl에서는 매년 희귀한 트롤 인형을 구입하려는 수집가들의 발길이 이어지고 있다.

탑시 터비 인형 Topsy Turvy Doll[31]

탑시 터비 인형은 발상이 놀라운 인형이다. 하나의 몸에 두 개의 인형이 있는 형태인데 한 인형의 치마를 뒤집었을 때 완전히 다른 인형이 된다. 인형은 그 시대의 상황을 고스란히 담는다. 탑시 터비 인형이 그런 인형이다.

탑시 터비 인형은 1852년 해리엇 비처 스토가 쓴 《톰 아저씨의 오두막》의 인기와 함께 등장했다. '탑시 터비'는 원래 '탑시와 에바Topsy and Eva'였다. 톰의 파란 많은 삶을 통해 흑인 노예의 비참한 현실을 고발한 작품 《톰 아저씨의 오두막》에 나오는 두 인물의 이름이기도 하다. 탑시는 백인 소녀 에바네 집의 어린 노예 소녀로, 천진난만한 말괄량이로 나온다. 에바는 톰이 자신을 구해준 것에 감사하며 흑인 노예들의 생활에 가슴 아파하지만, 결핵에 걸려 일찍 죽게 된다. 탑시와 에바 인형은 소설 속 탑시와 에바의 우정을 상징한다. 하지만 흑인 노예의 현실을 고발하는 소설이 발표되고 이를 도화선으로 발발한 남북전쟁 이후 노예들이 (형식적으로) 해방되면서 다른 상징이 되었다. 아직도 우월한 지위의 인종과 경제적, 사회적으로 종속되어 있는 인종의 구분을 뚜렷이 드러내는 인형이었기 때문이다. 탑시 터비로 이름이 바뀌었지만 의도치 않게 흑인 차별을 떠올리게 했고 탑시 터비 인형은 그렇게 서서히 잊혀져 갔다.

하지만 1920년대 한 통신판매 업체가 이 탑시 터비 인형을 부활시켰다. 다만 시대의 변화를 반영했다. 인기 있는 이야기에 등장하는 상반된 캐릭터들을 적용한 것이다. 인기 있는 조합은 빨간 망토 소녀와 늑대, 빨간 망토 소녀와 할머니, 일하는 신데렐라와 무도회에 간 신데렐라의 모습 등이다. 선과 악이 분명한 디즈니 캐릭터들이 이 탑시 인형의 조합으로 즐겨 활용되기도 했다. 탑시 터비 인형은 지금도 어린이들의 이야기나 영화 속 주인공들을 소재로 하고 있다. 세계적으로 인기를 끈 영화 〈겨울왕국〉의 엘사와 안나가 탑시 터비의 새 조합으로 인기를 얻고 있다.

31 뒤죽박죽이란 뜻의 영어 단어. 위아래가 바뀌는 사물에 쓰이는 표현이다.

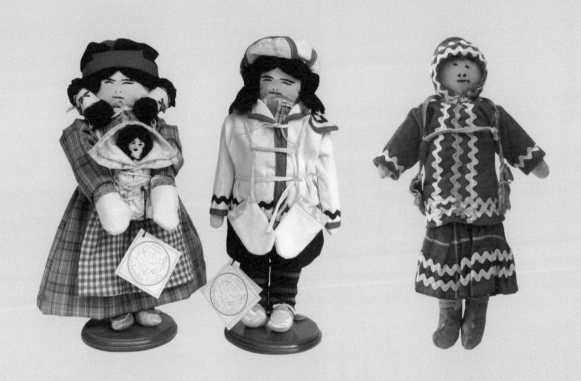

이누 차 인형 Innu Tea Doll

캐나다 퀘벡Quebec과 래브라도Labrador에 사는 이누Innu족에는 차茶 인형이 있다. 손과 얼굴은 순록의 가죽, 몸통은 천으로 만든 인형이다. 이누족 옷차림의 이 차 인형은 실제로 '찻잎 운반용'으로 만들어졌다.

이누족은 순록 사냥을 위해 항상 이동을 해야 했다. 이동하기 전에 가족들은 생활에 필요한 짐을 공평하게 나누는데 이때 차 인형은 아이들이 운반한다. 엄마들은 인형을 만들어 그 속을 찻잎으로 채운다. 아이들은 찻잎으로 채워진 인형을 들고 따라나선다. 이누족 어른들이 차를 준비해 가지만 이동 중에 어른들이 준비해 온 차가 떨어져서 여분의 찻잎이 필요할 때면 인형을 꿰맨 바늘땀을 뜯어 인형 속을 개봉한다.

아이들이 인형에 채우던 찻잎은 1킬로그램에 가깝다. 이누족 아이들의 어린 시절 회고에는 인형의 속을 뜯어 슬프고 속상했던 기억이 종종 등장한다. 처음엔 당혹스럽고 슬퍼하던 아이들은 시간이

지나면서 공동체를 위한 독특한 문화를 이해하게 된다. 혹한의 추위에 움직여야 하는 이누족에게 차는 단순한 기호품 이상이다. 이누족은 차를 마시며 몸을 데우고 식량이 부족할 때는 차를 마셔 허기를 달랬다.

찻잎이 없어져 형체가 꺼지면 순록 이끼를 채워 다시 인형의 모양을 맞춘 뒤 아이의 장난감으로 준다. 이누 족의 차 인형은 '신박'하다. 아이들은 공동체 모두에게 필요한 차를 운반하며 구성원으로서 어엿한 역할을 담당한다. 아이들이 의식하든 의식하지 않든. 더욱이 그 역할은 즐겁고 재미있다. 아이들의 의무를 부여하면서 아이들의 즐거움까지 세심하게 배려하는 마음이 인형에서 꺼내어 우려냈을 차만큼 따뜻하다.

부엌마녀 인형 kitchen witch doll

노르웨이에서는 예로부터 부엌을 지켜주는 마녀 인형이 있다. 작은집 마녀, 혹은 스칸디나비아의 부엌마녀라고도 불리는 이 인형은 매부리코에 까만 모자를 썼다. 빗자루를 타고 날아가는 전형적인 마녀의 모습을 하고 있다. 날마다 먹고 마시고, 가족들이 모여 대화를 나누는 곳, 부엌을 지키며 부엌에서 일어날 수 있는 많은 불상사를 막아주는 행운의 인형이다. 예로부터 전해지는 부엌마녀 인형의 역할은 다음과 같다.

- 오븐에 불이 나지 않게 막아주기
- 단지가 끓어 넘치지 않게 지켜주기
- 소스 흘리지 않기
- 부엌 얼뜨기들이 일으키는 사고와 실수 막아주기
- 부엌을 따뜻하고 행복한 공간으로 만들기
- 새로운 요리를 만들 수 있게 도와주기
- 너무 짜지 않으면서 매운 맛이 잘 어울리게 해주기

노르웨이에서는 집안의 가장 소중한 공간인 부엌에 이 인형을 걸어두고 부엌을 지키면서 가족 모두의 행복을 기원한다. 독일에서도 이 부엌마녀 인형을 자주 볼 수 있는데, 인형의 기원을 두고 독일과 노르웨이 사이에서 한때 논란이 되기도 했다.

부엌마녀 인형은 그 모습이 동유럽 설화에 나오는 '바바 야가Baba Yaga'와 유사하여, 바바 야가가 부엌마녀의 기원이 아닌가 하는 추측을 하게 한다. 동유럽 설화에 꽤 무섭게 그려지는 바바 야가는 전형적인 마녀의 모습을 하고, 깊은 숲속 오두막에 살면서 사람들에게 음식을 대접하곤 했다고 전해진다. 마녀라는 이름에 걸맞게 사람들에게 과제를 주어 이를 수행하지 못할 때는 벌을 내리지만, 많은 이야기 속에서 사람들을 도와주는 역할로 자주 등장하기도 한다.

부두 인형Vodou Doll[32]

사람의 몸을 극도로 단순하게 표현한 작은 인형, 아이티Haiti의 부두 인형은 '저주 인형'으로 흔히 알려져 있다. 인형에 작은 핀을 꽂으면 인형이 암시하는 사람이 고통을 받거나 질병을 앓고, 심지어 죽음에까지 이르게 한다고 믿는 것이다. 20세기 초 미국 영화에 자주 등장한 부두 인형의 이런 속성은 엄밀히 사실이 아니다. 반대로 치유 인형이라고 보는 게 옳다.

부두는 원래 서부 아프리카 지역에서 유래해 유럽과 아메리카의 많은 문화와 뒤섞인 종교다. '부두'는 '로아Loa'라는 신의 영혼을 일컫는다. 아프리카의 많은 종교가 그렇듯이 로아는 조상이자 창조자의 메신저다. 신인 로아와 가까워지기 위한 의식에서 현세의 많은 물질들을 매개로 이용하는데, 이중 가장 많이 쓰이는 것이 인형이다. 특정한 대상을 영혼으로 삼아 효과를 높이기 위해서 부두 인형에 상대의 머리카락이나 사진, 혹은 옷 조각을 붙이기도 한다. 부두 인형은 7가지 색상으로 만들어지며 원하는 내용에 따라 색상을 선택한다. 흰색은 긍정적인 기운, 빨강은 힘, 초록은 다산과 부를 원할 때, 노랑은 성공, 보라색은 지혜, 파란색은 사랑과 평화를 기원하는 목적으로 쓰인다. 검은색은 부정적인 기운을 떨쳐내고자 할 때 쓰인다. 부두 인형뿐 아니라 부두 인형에 꽂는 핀이나 바늘도 이 7가지 색상으로 만들어진다.

아이티의 부두 인형이 지금처럼 저주 인형으로 알려진 데는 아프리카 노예의 역사와 관련이 있는 것으로 보는 시각도 있다. 노예들이 자신을 지키는 부적처럼 부두 인형을 지녔을 뿐인데 백인 농장주들이 자신들에게 해를 끼치고 복수하기 위한 저주의 '흉기'로 받아들였다는 것이다. 그런 의미에서 부두 인형은 세상에서 가장 '오해받고 있는' 인형이기도 하다.

32 부두 인형은 흔히 Voodoo로 많이 표기되지만, 아이티 종교에서 Vodou, 혹은 Vaudou가 더 정확한 표현이다.

스파이 인형 Spy Doll

미국 남북전쟁 기간에 스파이 역할을 한 인형이 있다. 제임스 패튼 앤더슨James Patton Anderson은 남부연합의 장군이었다. 그의 후손은 1923년 버지니아 리치몬드에 있는 남부연합박물관에 '니나Nina'라는 이름의 인형을 기증했는데, 남북전쟁 당시 앤더슨 장군의 어린 조카가 이 인형의 텅 빈 머리 속에 약을 숨겨 운반했다고 증언했다. 남북전쟁 당시 북부에 있던 남부 병사들은 모르핀이나 퀴닌 같은 치료약이 필요했지만 북군의 경계가 심해 건네줄 수가 없었다. 이때 소장의 조카가 인형을 이용해 북군의 감시를 따돌리고 약을 운반했으며 이런 인형 덕에 많은 병사가 위기를 넘길 수 있었다는 것이다.

니나 인형의 존재에 대해서는 회의적인 시각도 있다. 인형에 약을 숨겼다가 발각될 경우 운반자의 안전이 위협받는데, 아이로 추정되는 운반자에게 그런 역할을 시킬 수 있었을까 하는 점에서다. 하지만 스파이 인형에 얽힌 사연이 니나에만 해당되는 건 아니다. 1976년에는 익명의 기증자가 루시 앤Lucy Ann 인형을 박물관에 기증했다. 연분홍빛 드레스와 케이프를 입은 산호색 목걸이를 한 인형이었다. 루시 앤 인형은 모자를 쓴 머리 뒤쪽이 벌어진 채였다. 이 공간에 약품 등을 보관했던 것으로 추정된다. 남북전쟁 시기인 1861~1865년 사이에는 남부로 무기나 군인, 약을 공급하는 통로가 봉쇄됐었다. 90만 명의 남부연합 군인들이 말라리아에 걸렸고, 이 중 4,700명이 죽음을 맞을 정도로 말라리아는 위협적이었다. 그래서 당시 남부의 여인들이 옷의 넓은 공간에 약을 숨겨가곤 했다.

현재 이 두 인형을 소장하고 있는 리치몬드 남부연합박물관은 많은 사람들의 관심 속에 두 인형을 엑스레이로 검사했다. 인형들의 머릿속 빈 공간은 실제 이 인형들이 스파이 역할을 했을 것으로 짐작하게 하지만, 인형들이 존재할 뿐 스파이 역할에 대한 기록은 어디에도 없는 상태라 보다 정밀한 조사를 계속 시도하고 있는 중이다.

인형의 시간들

‘평화도시’ 파주의 헤이리 예술마을 9번 출구 가까이에 세계인형박물관이 있다. 크지 않은 박물관, 관람객들을 압도하는 전시물들이 있지는 않지만 이곳에는 내가 사랑하는 인형들, 그리고 이 인형을 매개로 만나는 사람들과 ‘인형처럼 아름다운 꿈’을 꾸고 그 꿈을 가꾸어가고 있다. 인형이 나를 여기까지 인도할 줄은 몰랐다. 어릴 적 미미 인형을 가지고 놀았던 기억이 있을 뿐, 인형과 관련된 특별한 기억이 있지도 않았으니까.

인형, 정확히는 인형들이 들려주는 이야기에 관심을 가진 첫 계기는 러시아 인형 마트료시카였다. 당연히 러시아의 아주 오래된 전통 인형일 줄 알았던 마트료시카의 역사가 이제 130년 남짓이라는 것도 놀라웠지만, 그 기원이 상자 안 상자가 반복되는 중국 상자와 일본 칠복신에까지 연결되어 있다는 사실이 상당히 흥미로웠다. 이 호기심은 더 크고 넓은 호기심으로 향하는 시작이었다. ‘예쁘다’는 감탄사만으로 바라보던 인형은 그다음에는 또 어떤 이야기가 숨어 있을지 궁금하게 만들었다. 베트남 수상인형극 인형은 북부 베트남 농민들의 삶의 한 단면을 보게 했고 유럽 굴뚝청소부 인형은 옛날부터 벽난로로 난방을 했던 유럽에서 집에 불이 나지 않게 하기 위해 굴뚝을 정기적으로 청소할 필요가 있었다는 사실도 알게 해주었다.

10~50cm 정도 사이의 오밀조밀한 인형들이 품은 이야기는 평생을 풀어도 남을 이야기 타래 같았다. 그 타래들을 조금씩 풀어 나가다 보니 어느새 세계문화에 대한 강의를 하게 되었고 강의 자료들

은《갖고 싶은 세계의 인형》이라는 한 권의 책이 되었다. 어디엔가 이끌린 듯 어느새 세계인형박물관을 시작하기에 이르렀다. 세계인형박물관은 2015년 5월, 헤이리 예술마을에 문을 열었다. 모아 왔던 인형들을, 또 그 인형의 이야기들을 제대로 정리하고 나누고 싶었다. 크지도 않고 부족함도 많았던 시작이지만 관람객들이 찾아주었다. 반갑고 감사했다.

'인형'을 매개로 한 관계는 순수함을 담보한다고 감히 말하고 싶다. 인형을 만드는 사람, 인형을 수집하는 사람, 인형극을 하는 사람 등등 인형과 관계된 많은 사람들을 박물관을 통해 만날 수 있었다. 이전에 한 번도 본 적 없는 사람들이지만 저 멀리 사하공화국, 몽골, 벨기에, 미국, 러시아 등 외국에서 온 이들부터 진주, 하동, 부천, 제주, 구례 등 전국 곳곳에서 온 이들과 '인형'만으로 많은 대화를 나눌 수 있는 신기한 경험의 시간들은 내게 인형에 대한 애정을 더 단단히 해주었다.

인형이 특히 아이들과의 관계를 가깝게 한 것은 큰 축복이다. 박물관의 전시물이 아이들에게 친근한 '인형'이어서인지 세계인형박물관을 찾는 아이들은 인형을 소개하는 내게도 편하고 친근하게 대한다. 어린 친구들이 자신의 앞에 있는 상대방에 대해 어떤 선입견도 없이 언제나 친구가 될 준비가 되어 있다는 사실을 알게 된 것도 세계인형박물관 덕분이다.

세계 인형을 자주 접하다 보니 자연스레 한국 인형에 대해서도

궁금해졌다. 한국에서는 전통적으로 인형을 그리 즐기지 않았던 것으로 보인다. 신라 시대 발견된 토우를 인형의 범주에 넣을 수 있겠지만 그 이후로는 짚풀로 만들어 정월 대보름날 태우던 제웅, 그리고 꼭두 인형 등이 전통 인형으로 꼽을 수 있다. 생활 속에서는 아이들의 풀각시 인형 정도만이 전해진다. 한국은 인형을 즐기기보다 두려워하는 문화가 있었던 것으로 보인다.

　　다행히도 한국의 인형 문화가 최근 급격히 바뀌고 있음을 체감한다. '반려인형'이라는 말이 나올 정도로 젊은 세대를 중심으로 인형을 아끼고 좋아하는 문화가 확산되고 있다. 다양한 인형을 만드는 사람, 인형을 즐기며 인형 이야기를 나누는 사람, 인형을 모으는 사람 등등……. 이렇게 인형이 한 사람의, 또 한 사회의 일상을 풍요롭게 채워 나가는 현상들을 지켜보며 공감하게 되는 것도 인형 덕분이다.

저자의 말

인형에 홀려 여기까지 왔지만 박물관이 재물이나 사회적 성공을 안겨주는 곳은 아니다. 오히려 많은 사립 박물관은 자기 것을 더 쏟아붓게 되는 곳이다. 함께 일하게 된 인연으로 순탄치만은 않은 시간들을 감내하고 자료를 수집한 차원의 거친 원고를 꼼꼼히 다듬어주신 유만찬 세계인형박물관장님께 무한한 감사의 마음을 전한다. 몇십 년 만에 함께 살게 된 딸이 하숙생처럼 인형에 빠져 지내는 탓에 고생 많으신 어머니, 신임선 여사께는 죄송한 마음을 전한다. 바쁘다는 이유로 무심했던 엄마를 견디며 잘 자라 이제는 대학생이 된 아들 준영과 고등학교를 자퇴하고 자신을 예술가라고 자신 있게 말하는 나의 뮤즈, 딸 지완에게는 고마움을 전한다. 아울러 작은 박물관에서 오늘도 애써주시는 우리 학예사·교육사 선생님, 2017년부터 인연을 맺고 내게 '나이는 숫자에 불과하다'를 몸소 알려주시는 〈바부슈카-인형 짓는 어르신들〉 동아리 분들에게 함께 해주셔서 든든하다는 말씀을 꼭 드리고 싶다.

　헤이리 예술마을 내에서 외따로 떨어져 찾기 힘든 박물관을 찾아오는 많은 관람객들에게 감사와 애정을 전한다. 무명의 작가 글을

두 번이나 '우수출판콘텐츠'로 선정해 준 한국출판문화산업진흥원, 《갖고 싶은 세계의 인형》에 이어 이번에도 원고만 받아보고 흔쾌히 멋진 책으로 엮어내 준 바다출판사와의 인연에도 감사하다.

인형은 언제부터 생겼고 어떻게 발전해왔을까. 매일 인형을 만나며 자연스럽게 가지게 되는 의문이었다. 그래서 세계 인형의 역사에 대해 하나씩 알아보게 되었다. 인형이 뭐냐고 묻는다면 '삶을, 사람을 따뜻하게 바라보게 해주는 작은 존재'라고 감히 말하고 싶다. 그래서 내 앞에 놓인 인형들의 어마어마한 이야기 타래를 하나씩 풀어 나가는 이 작업이 흥미진진하고 즐겁다. 앞으로도 더 많은 이야기 타래들이 있겠지만 지금까지 풀어온 이야기 타래들을 조심스럽게 내놓는다.

인형의 시간들

초판 1쇄 발행 2019년 10월 25일

지은이 김진경
책임편집 박하영
디자인 고영선

펴낸곳 (주)바다출판사
발행인 김인호
주소 서울시 마포구 어울마당로5길 17 5층(서교동)
전화 322-3885(편집), 322-3575(마케팅)
팩스 322-3858
E-mail badabooks@daum.net
홈페이지 www.badabooks.co.kr

ISBN 979-11-89932-35-0 03600

* 이 도서는 한국출판문화산업진흥원의 '2019년 우수출판콘텐츠 제작 지원' 사업 선정작입니다.